초보자를 위한

# 이기종의
# 화조화 길잡이

## XII. 제비, 까치

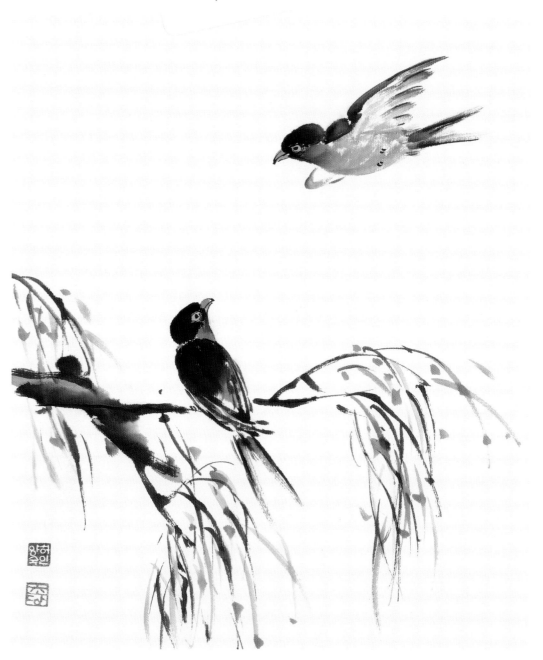

# 제비

제비는 참새목 제비과의 여름철새이다. 북반구에 널리 번식하는 여름새이나 일부 지역에서는 적은 무리가 월동도 한다. 우리 나라에서는 전역에서 번식하는 대표적인 여름새이며, 부산이나 제주도 등지의 남쪽지방에서는 겨울에도 한두 마리를 볼 수 있다.

날개길이 11-12cm, 꼬리길이 7-10cm이며 깊이패여 있다. 몸무게는 12-22g 정도이며 제비의 등은 금속 광택이 있는 어두운 청색이고, 이마^면은 어두운 밤색을 띤 붉은색이며, 면 밑은 어두운 청색으로 경계를 이룬다. 그러나 배는 백색이다. 우리나라 어디에서나 흔히 볼 수 있는 여름새로, 이동할 때나 번식 초기에는 암수 또는 단독으로 생활하나 번식이 끝나면 가족과 함께 무리를 짓고 거의 땅으로 내려오지 않는다. 날아다닐 때는 날개를 펄럭이기도 하고 날개를 멈추고 미끄러지듯이 날기도 한다. 인가 또는 건축물의 적당한 부분이나 다리 등에 둥지를 짓고 산다. 둥지는 보통 한 집에 한 개이고 매년 같은 둥지를 보수해서 사용한다. 귀소성이 강하여, 매년 같은 지방에 돌아오는 예가 많다. 산란기는 4-7월경이며, 한배에 3-7개의 알을 낳는다. 연 2회 번식하며 2회째의 산란은 1회의 새끼가 떠난 후 12-16일경에 이루어진다. 새끼는 알을 품은 후 13-18일 만에 부화하고 그 후 20-24일이면 둥지를 떠난다. 암수가 함께 새끼를 기른다. 먹이는 파리·딱정벌레·매미·날도래·하루살이·벌·잠자리 등의 날아다니는 곤충 등이다. 번식을 마친 어미새와 둥지를 떠난 어린 새들은 갈대밭이나 배밭 등지에 잠자리를 마련하고, 저녁 해가 떨어지기 직전에 일제히 모여드는데 그 수는 수천에서 수만 마리에 이른다. 집을 지을때는 해조류나 진흙을 이용해, 자신의 침과 섞어 수직벽에 붙도록 짓는다. 제비가 낮게 날면 비가 온다고 하는데, 이는 습기 때문에 몸이 무거워진 곤충을 잡아먹기 위해 제비가 낮게 날기 때문이다. 오늘날에는 제비가 멸종 위기에 처해 있다. 이는 사람이 뿌린 농약이 제비의 몸에 쌓여 알껍질이 얇아지면, 부화하지 못하기 때문이다.

우리 나라를 지나가거나 우리 나라에서 번식하는 제비는 대부분이 동남아·대만·필리핀·타이·베트남 등지에서 겨울을 보내고, 이듬해 봄이면 다시 우리 나라를 찾아오는데, 일부 무리는 북녘 시베리아까지 북상한다. 우리 나라에서 태국까지의 거리만 하여도 약 3,840km에 이른다.

제비는 가을이 되면 피하지방층이 생기면서 체중이 22~26%나 늘어나기 때문에 먹지 않고도 장거리여행을 할 수 있다. 예를 들면, 목포에서 중국까지 약 560km나 되는 거리를 쉬지 않고 하늘을 날 수 있는 에너지를 저장하고 있다.

# 까치

　참새목(—目 Passeriformes) 까마귀과(—科 Corvidae)에 속하는 새. 까치는 예로부터 우리의 민요·민속 등에 등장하는 친숙한 새이다.

　우리나라에서는 아침에 우는 까치를 반가운 소식을 전해주는 길조로 여겨, 마을에서 새끼 치는 까치를 괴롭히거나 함부로 잡는 일이 없었다. 까치는 유럽과 아시아 대륙, 북아프리카와 북아메리카 대륙 서부지역 등 매우 넓은 지역에 걸쳐 분포한다. 몸길이 45cm, 날개길이 19~22cm 정도로 까마귀보다 조금 작은데, 꽁지가 길어서 26cm에 이른다. 어깨와 배·허리는 흰색이고 머리에서 등까지는 금속성 광택이 나는 검정색이다. 암수 같은 빛깔이다. 식성은 잡식성이어서 쥐 따위의 작은 동물을 비롯하여 곤충·나무열매·곡물·감자·고구마 등을 닥치는 대로 먹는다. 나무의 해충을 잡아먹는 익조이기도 하다. 유라시아 중위도 지대와 북아프리카, 북아메리카 서부 등지에 분포한다.

　까치는 우리 주변을 크게 벗어나지 않고 살아온 친근한 새 가운데 하나이다. 사람이 살지 않는 오지나 깊은 산에서는 까치를 찾아볼 수가 없다. 까치는 사람이 심어준 나무에 둥지를 틀고, 사람이 지은 낟알과 과일을 먹으며, 심지어 사람 흉내까지 낸다. 사람을 가까이하며 학습이나 모방까지 잘 하는 지능이 높은 새이기도 하다. 그러나 유럽에서는 우리나라와 달리 까치를 까마귀와 함께 잡새로 여긴다.

　까치는 이른 봄, 아직 잎이 돋아나기 전에 낙엽활엽수에 둥지를 트는데, 가는 나뭇가지를 쌓아올려 둥근 모양으로 짓는다. 그 해에 태어난 어린 까치는 이른 여름 어미새를 떠나 어린 까치들끼리 무리를 형성한다. 낮에는 10~30마리가 한 무리를 지으나, 밤에는 30~300마리가 잠자리에 모여든다. 이들 무리를 '잠자리무리'라고도 한다. 낮이건 밤이건 구성 무리는 장기간 일정하며, 무리의 행동범위나 잠자리도 정해져 있다. 무리의 행동범위는 반경 1.5~3km 정도이다. 이 무리생활은 짧게는 가을까지, 보통 겨울까지 계속된다. 가을이 되면 어린 까치들도 짝짓기를 시작하며, 한쌍 한쌍 무리에서 떨어져 나가 무리는 점차 줄어든다.

　산란의 최적기는 3월 상순에서 중순이며, 일주일 정도면 5~6개의 알을 낳는다. 암컷이 전담하여 알을 품으며, 알을 품는 기간은 17~18일이다. 일반적으로 3월 하순에서 4월 상순이면 부화하며, 새끼는 약 30일간 둥지 속에서 어미새로 부터 먹이를 받아먹고 자란다. 부화 직후의 체중은 10g 정도이지만, 30일이 지나 둥지를 떠날 때면 200g에 이른다. 먹이는 부드러운 거미에서 시작하여 애벌레를 먹게 되고, 더 자라면 성충을 먹는다. 어느 정도 자라면 열매도 먹는다.

　까치는 고대로부터 우리 민족과 친근하였던 야생조류로서 일찍부터 문헌에 등장한다. 《삼국사기》나 《삼국유사》에 기록된 석탈해신화(昔脫解神話)에는 탈해임금에 관한 남해왕때의 일이다. 어느 날 가락국 앞 바다에 배 한 척이 와 닿았다. 그 나라의 임금 수로왕은 신하와 백성들을 이끌고 북을 치며 나아가 배를 맞아 들였다. 수로왕은 그 배를 자기나라에 머물러 있게 하려고 했다. 그랬더니 배는 곧 되돌아 쏜살같이 달아나 버렸다. 배는 신라 동쪽 하서지촌의 아진포 앞바다에 와 닿았다. 아진포 갯가에는 아진의선이라 하는 한 노파가 살고 있었는데, 그는 혁거세왕에게 해물을 진상하던 고기잡이 어부였다. 아진의선 노파는 어느 날 바다 쪽에서 들려오는 난데없는 까치들의 지저귐에 놀라 바다 쪽을 바라보며 혼자 중얼거렸다. 『이 바다엔 까치들이 모여들 곳이라곤 통 바위 하나도 솟아 있는데는 없는데 웬일일까? 까치들이 저리 모여 우는 건…』노파는 곧 배를 끌어내어 까치들이 지저귀는 곳을 찾아가 보았다. 까치들은 어떤 배위에 모여들어 지저귀고 있었다. 노파는 까치들이 모여 지저귀는 배 곁으로 바짝 배를 대어 보았다. 배 안에는 궤 하나가 놓여 있었다. 길이가 스무 자쯤, 폭이 열 석자쯤 되어 보였

다. 갯가 수풀 밑으로 그 배를 끌어다 놓고서 이것이 흉한 일인지 길한 일인지를 몰라 하늘을 향해 고했다. 그리고 궤를 열어보니 궤 안에는 단정하게 생긴 사내아이와 일곱 가지 보물, 그리고 노예들로 가득차 있었다. 노파는 그들을 집으로 데려갔다. 그들이 노파의 집에 머물면서 대접을 받은 지 7일 만에야 단정하게 생긴 사내아이는 노파에게 입을 열었다. 『나는 본래 바다건너 용성국의 왕자입니다. 우리 나라엔 일찍 스물 여덟 용왕님들이 있었습니다. 그 용왕님들은 모두 사람의 태를 쫓아 태어나서는 대여섯 살 때부터 왕위를 이어받아 임금이 되었어요. 우리 나라엔 여덟 종류의 혈통이 있어요. 그러나 그 혈통을 가리지 않아 다 높은 벼슬자리에 오를 수 있답니다.

나의 아버지는 함달파왕이에요. 함달파왕은 적녀 국이란 나라의 공주를 왕비로 맞아 들였어요. 그 왕비, 그러니까 나의 어머니는 오랫동안 왕자를 낳지 못했어요. 그래서 왕자를 낳게 해 달라고 기도를 했는데 7년 뒤에 그만 커다란 알 한 개를 낳고 말았어요. 모두들 사람으로부터 알을 낳는 것은 옛날에도 오늘날에도 없는 일로서 아무래도 좋은 징조는 아니라고들 하여 커다란 궤를 만들어서 나와 일곱 가지 보물과 노예들을 넣어 배에다 실어 바다에 띄우면서 "아무쪼록 너와 인연이 있는 땅으로 흘러가서 나라를 세우고 집을 이루어 살라."고 축원하였습니다. 나의 보물과 노예들을 실은 배가 그 용성국 해안을 떠나자 홀연히 붉은 용이 나타나더니 배를 이곳으로 호위해 왔답니다.』 남해왕은 탈해가 지혜가 있는 사람임을 알고 맏 공주를 그의 아내로 삼게 하니 그가 곧 아니

부인이었다. 까치로 인해서 상자를 열게 하였기 때문에 까치 "작"이라는 글자에서 새 조를 떼고 석씨로 성을 삼고 궤를 열고 알을 깨고 나왔기 때문에 이름을 탈해라고 했다.

또한, ≪삼국유사≫에는 신라 효공왕 때 봉성사(奉聖寺) 외문 21칸에 까치가 집을 지었다고 하였고, 신덕왕 때에는 영묘사(靈廟寺) 안 행랑에 까치집이 34개, 까마귀집이 40개 있었다는 기록이 있다.

또한, 보양이목조(寶壤梨木條)에도 보양이 절을 지을 때 까치가 땅을 쪼고 있는 것을 보고 그곳을 파서 예전 벽돌을 많이 얻어 그 벽돌로 절을 지었는데, 그 절 이름을 작갑사(鵲岬寺)라고 하였다는 기록이 있다.

또한 까치는 상서로운 새로 알려져 있다. 그래서 '까치를 죽이면 죄가 된다.'는 속신이 전국에 퍼져 있으며, '아침에 까치가 울면 그 집에 반가운 사람이 온다.'고 한다.

세시풍속 중에 칠월칠석은 견우와 직녀가 은하수에 놓은 오작교(烏鵲橋)를 건너서 만나는 날로 알려져 있다. 그래서 칠석에는 까마귀나 까치를 볼 수 없다고 하며, 칠석날을 지난 까치는 그 머리털이 모두 벗겨져 있는데, 그것은 오작교를 놓느라고 돌을 머리에 이고 다녔기 때문이라고 한다.

이러한 전설에서 오작교는 남녀가 서로 인연을 맺는 다리로 알려졌다. 남원의 광한루에 있는 오작교는 바로 이도령과 성춘향이 인연을 맺은 곳으로 알려져 있다.

(한국민족문화 · 위키백과 참조)

■ 일러두기
  1. 그림의 순서는 ①, ②, ③……으로 표현하였다.
  2. 그리는 순서는 1, 2, 3……으로 표현하였다.
  3. →(화살표)는 붓의 진행방향(운필)을 나타냈다.
  4. →○는 ○표 부분을 설명하기 위한 표시다.
  5. ----(점)선 또 ——(실)선은 대칭을 표시한 것이다.
  6. ※ 표시는 중요한 설명을 곁들일 때, 참고 뜻으로 사용하였다.
    ※ 모든 획의 짙은 부분이 붓의 끝부분이다.

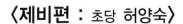 

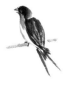 **왼편을 향해 앉아 앞을 보는 모습**

- 부리와 눈을 그린다.

- 머리를 그린다.
- 머리를 그리고 부리와 눈을 그려도 좋다.

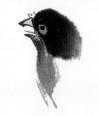

- 멱을 그린다.
- 멱을 그릴때는 붓끝에 먹을 조금 넣어 짙게 표현한다.

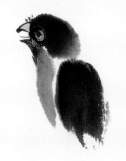

- 등을 그린다.

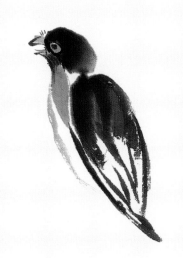

- 가슴, 배선과 날개를 그린다.

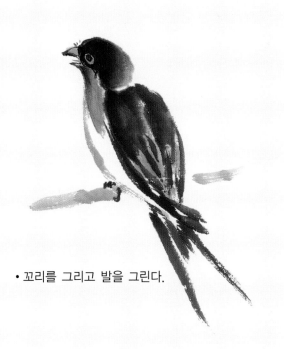

- 꼬리를 그리고 발을 그린다.

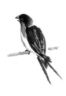 

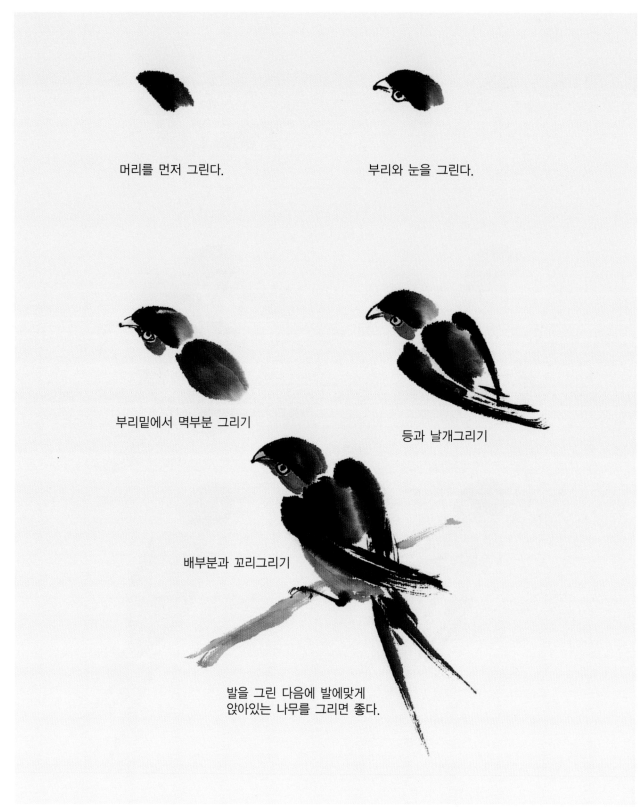

머리를 먼저 그린다.

부리와 눈을 그린다.

부리밑에서 멱부분 그리기

등과 날개그리기

배부분과 꼬리그리기

발을 그린 다음에 발에맞게
앉아있는 나무를 그리면 좋다.

※ 제비꼬리는 약간 길게 그린다.

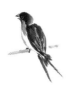

# 앞을 향해 앉아 오른편을 보는 모습

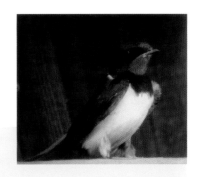

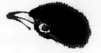

• 부리와 눈을 그린다.

• 머리를 그린다.

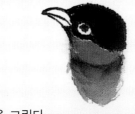

• 멱을 그린다.
• 가슴부분은 앞을 향해 있기 때문에
  아랫부분이 타원형 모양으로 그린다.

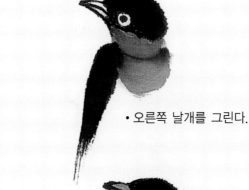

• 오른쪽 날개를 그린다.

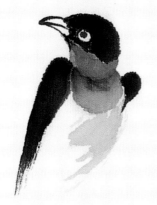

• 왼편에 날개가
  조금보이도록 그린다.
• 배부분을 담색으로 그린다.

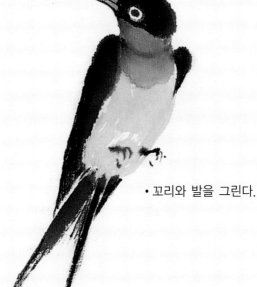

• 꼬리와 발을 그린다.

※ 제비의 눈은 검으나 검게 그리면 눈이 보이지 않으므로 하얗게 그려 색을 넣으면 좋다.

# 등을 보이고 앉아 왼편보는 모습

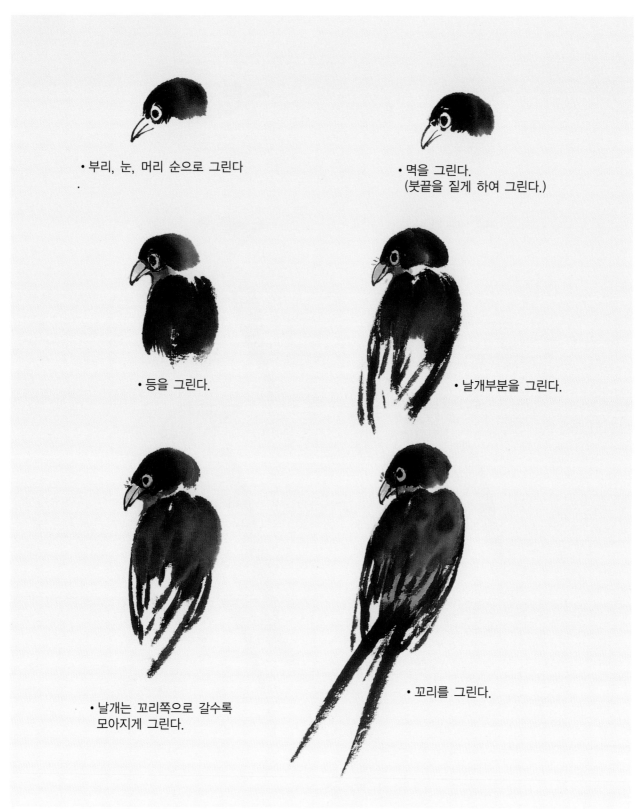

• 부리, 눈, 머리 순으로 그린다

• 멱을 그린다.
  (붓끝을 짙게 하여 그린다.)

• 등을 그린다.

• 날개부분을 그린다.

• 날개는 꼬리쪽으로 갈수록
  모아지게 그린다.

• 꼬리를 그린다.

┃ ※ 제비꼬리는 가늘고 길게, 끝으로 갈수록 펼쳐지게 그린다.

## 등을 보이고 앉아 오른편보는 모습

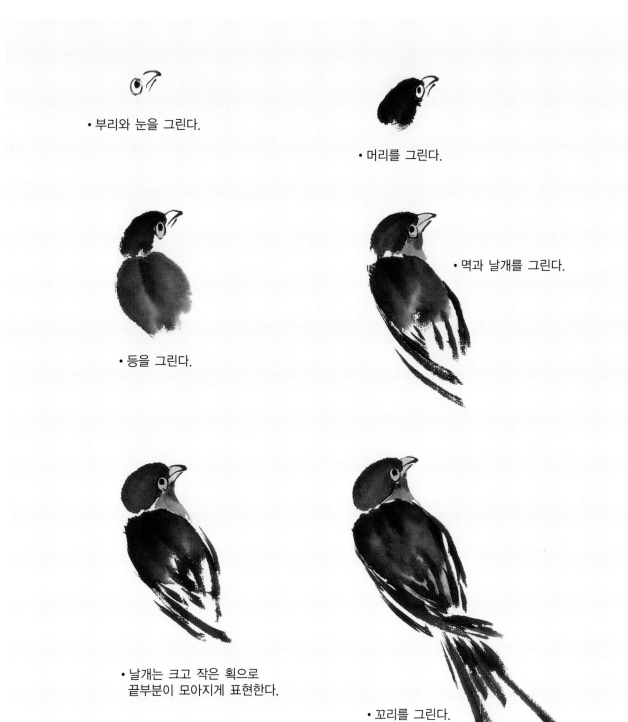

• 부리와 눈을 그린다.

• 머리를 그린다.

• 등을 그린다.

• 멱과 날개를 그린다.

• 날개는 크고 작은 획으로
  끝부분이 모아지게 표현한다.

• 꼬리를 그린다.

 # 앞을 향해 앉아 정면을 보는 모습

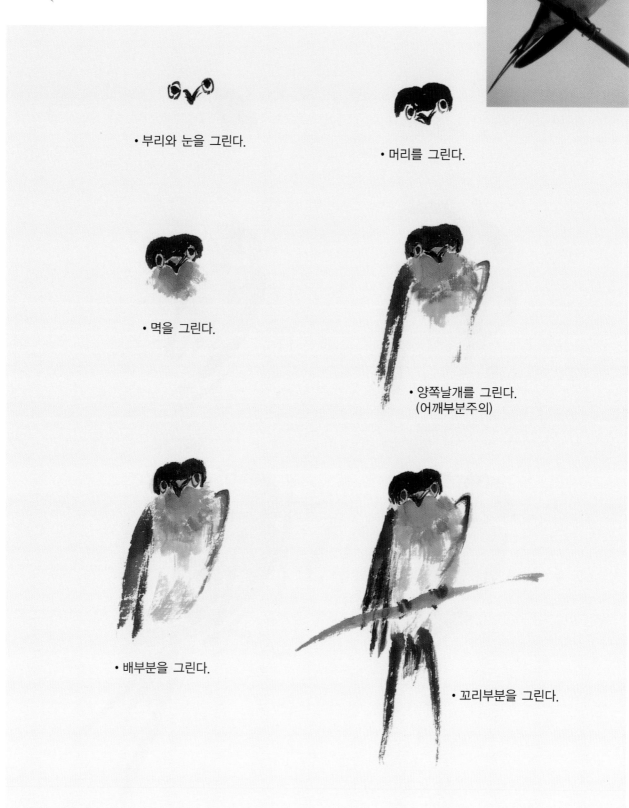

- 부리와 눈을 그린다.

- 머리를 그린다.

- 멱을 그린다.

- 양쪽날개를 그린다.
  (어깨부분주의)

- 배부분을 그린다.

- 꼬리부분을 그린다.

※ 나무에 앉아있는 모습을 그릴때는 나뭇가지를 먼저 그리거나 비워두고 그린다.

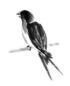 

- 눈을 그리고 머리를 그린다.
- 머리는 아랫쪽을 향하도록 그린다.

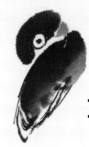

- 등을 그린다.
- 등의 짧은 날개를 그린다.

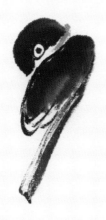

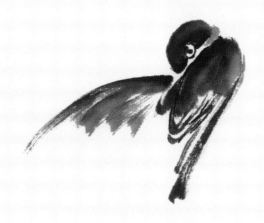

- 오른편의 날개를 1~2획으로 길게 그린다.

- 왼쪽 날개를 펼쳐 그린다.

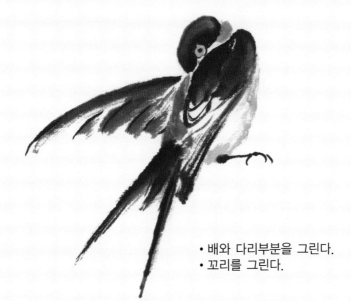

- 배와 다리부분을 그린다.
- 꼬리를 그린다.

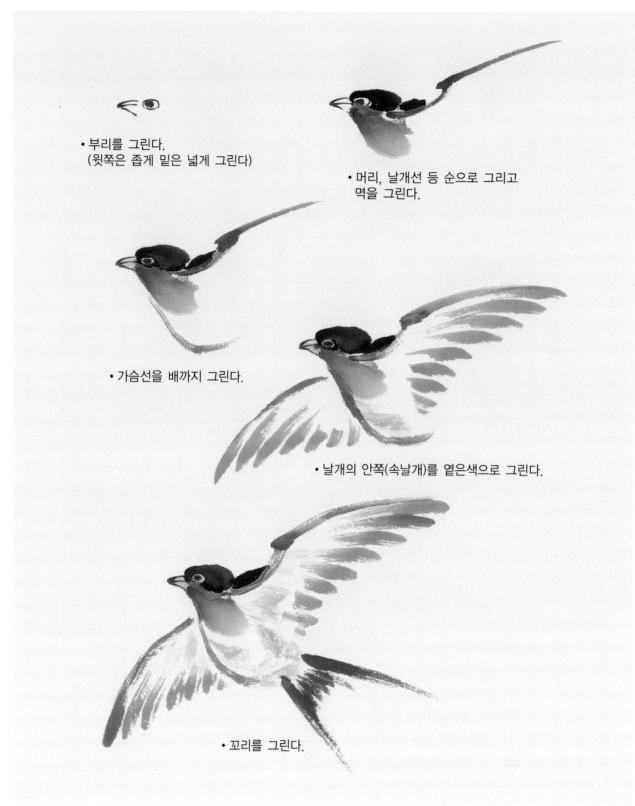

• 부리를 그린다.
  (윗쪽은 좁게 밑은 넓게 그린다)

• 머리, 날개선 등 순으로 그리고
  몸을 그린다.

• 가슴선을 배까지 그린다.

• 날개의 안쪽(속날개)를 옅은색으로 그린다.

• 꼬리를 그린다.

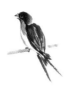 

• 머리그리기

• 부리와 눈을 그린다.

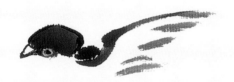

• 왼쪽 날개와 등을 그린다.

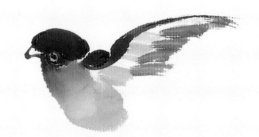

• 멱에서 배로 연결
부분을 한획으로 그린다.

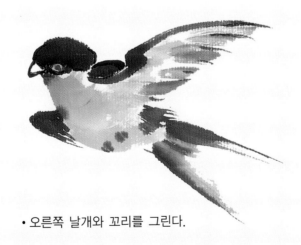

• 오른쪽 날개와 꼬리를 그린다.

# 아래로 나는 모습 밑에서 보고 그리기

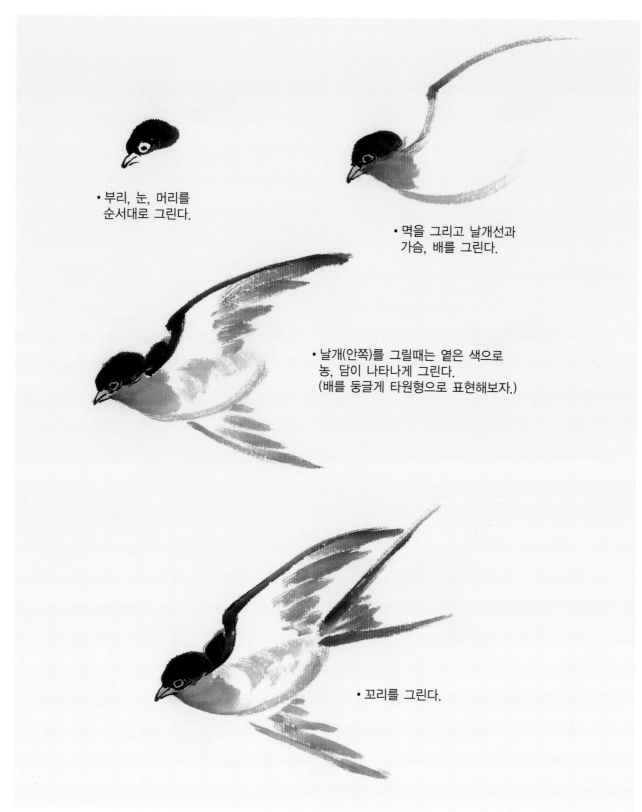

- 부리, 눈, 머리를
  순서대로 그린다.

- 멱을 그리고 날개선과
  가슴, 배를 그린다.

- 날개(안쪽)를 그릴때는 옅은 색으로
  농, 담이 나타나게 그린다.
  (배를 둥글게 타원형으로 표현해보자.)

- 꼬리를 그린다.

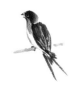

# 수평으로 나는 모습 밑에서 보고 그리기(간단히 그리기) (1)

• 머리를 얇게 그린다.

(배부분이 많이 보이고 오른쪽 날개가 밑으로
보일때는 몸이 비스듬히 날고 있으므로
머리부분이 얇게 표현한다.)

• 부리와 눈을 그린다.

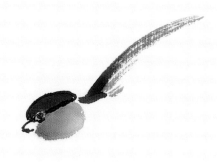

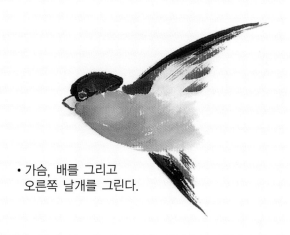

• 멱부분을 그린다.
• 왼쪽날개를 그린다.

• 가슴, 배를 그리고
  오른쪽 날개를 그린다.

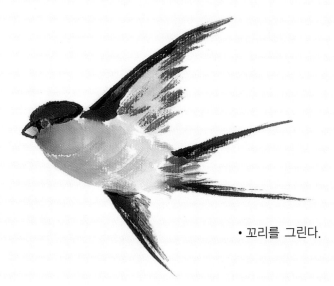

• 꼬리를 그린다.

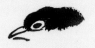

- 부리(윗쪽은 좁게 아랫쪽은 넓게)를 그리고 눈을 그린다.

- 머리를 그린다.
  (둥글게 보다는 약간 길게 그린다.)

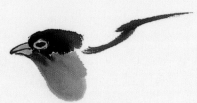

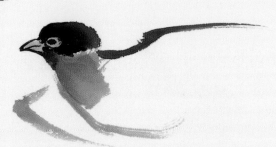

- 먹을 그리고 날개선을 그린다.

- 배를 그리고 오른쪽 날개를 그린다.
  (오른쪽 날개는 연하게 왼쪽날개는 짙게 그린다.)

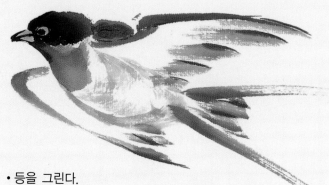

- 등을 그린다.
- 날개는 모두 안쪽만 보이므로 연한색으로 그린다.
- 꼬리를 그린다.

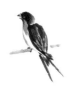
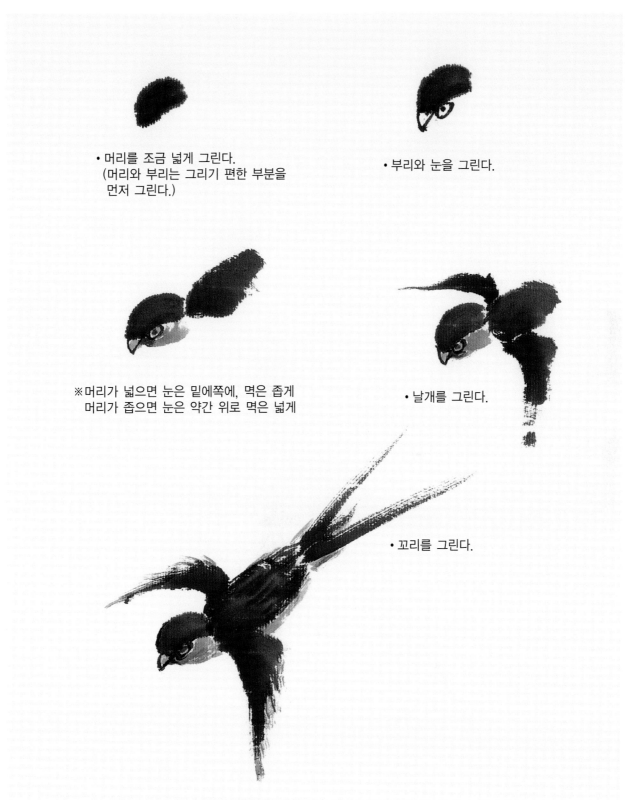

• 머리를 조금 넓게 그린다.
  (머리와 부리는 그리기 편한 부분을
  먼저 그린다.)

• 부리와 눈을 그린다.

※머리가 넓으면 눈은 밑에쪽에, 멱은 좁게
  머리가 좁으면 눈은 약간 위로 멱은 넓게

• 날개를 그린다.

• 꼬리를 그린다.

※ 날개를 꼬리쪽으로도 표현해보자.

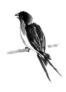 

# 나는 모습 위에서 내려다 보고 그리기 (1)

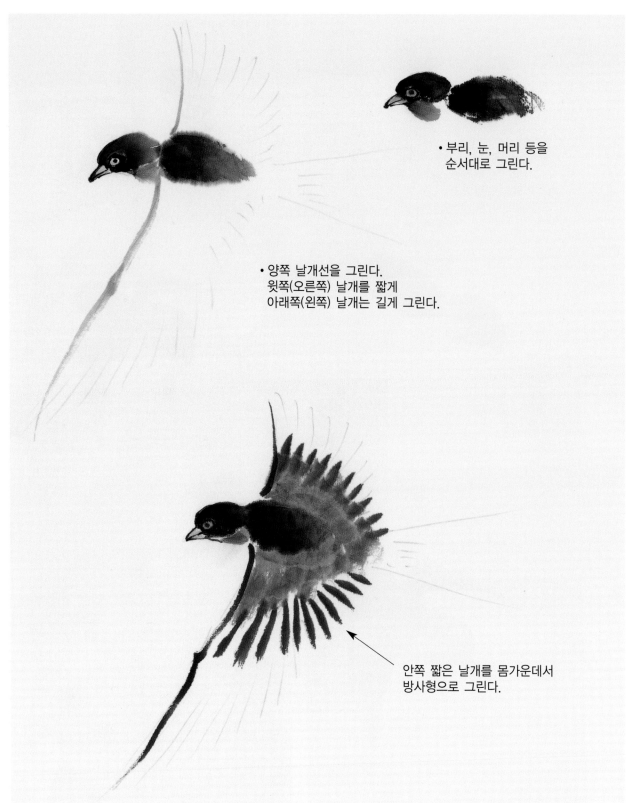

• 부리, 눈, 머리 등을
순서대로 그린다.

• 양쪽 날개선을 그린다.
윗쪽(오른쪽) 날개를 짧게
아래쪽(왼쪽) 날개는 길게 그린다.

안쪽 짧은 날개를 몸가운데서
방사형으로 그린다.

 나는 모습 위에서 내려다 보고 그리기 (2)

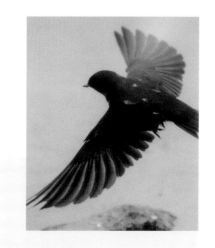

• 밖의 날개를 안쪽 날개와 같이
  방사형으로 더길게 그린다.

• 꼬리를 그린다.
 ※머리 몸의 가운데를 지나 꼬리 가운데를
   지나는 선이 몸의 중심이 되는지를
   보면서 그린다.

## 오른편을 향해 앞을 보고 앉아있는 모습 그리기

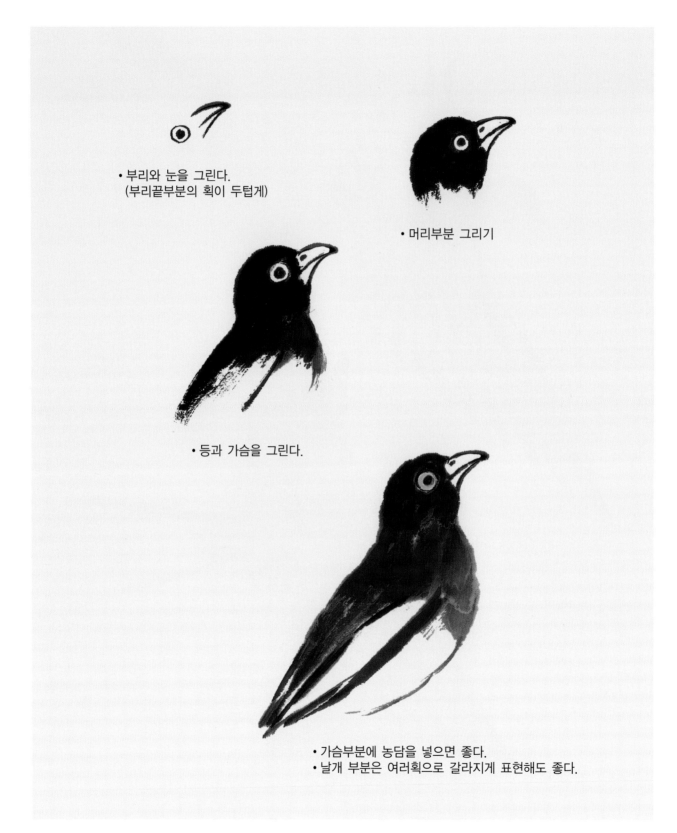

• 부리와 눈을 그린다.
  (부리끝부분의 획이 두텁게)

• 머리부분 그리기

• 등과 가슴을 그린다.

• 가슴부분에 농담을 넣으면 좋다.
• 날개 부분은 여러획으로 갈라지게 표현해도 좋다.

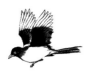 # 오른편을 향해 앞을 보고 앉아있는 모습 그리기

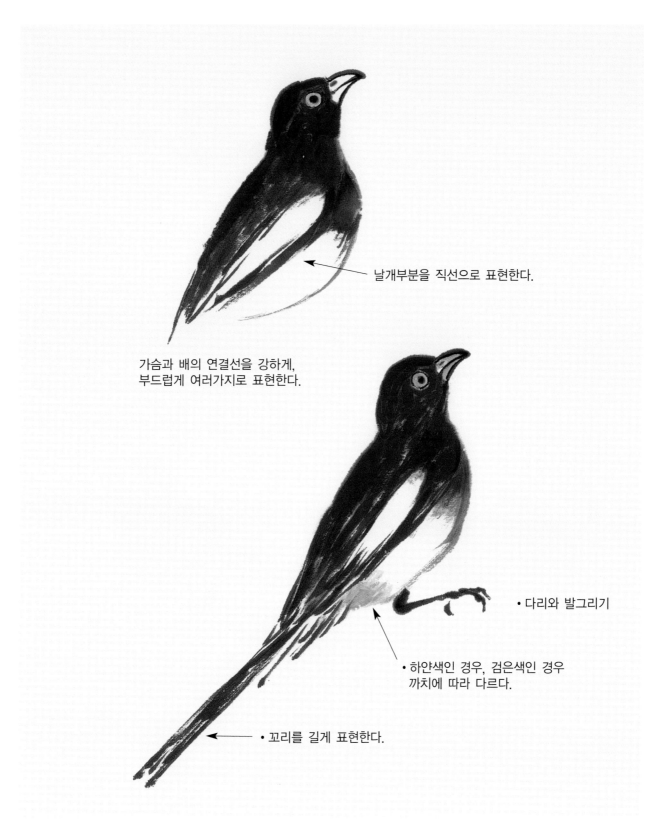

날개부분을 직선으로 표현한다.

가슴과 배의 연결선을 강하게,
부드럽게 여러가지로 표현한다.

• 다리와 발그리기

• 하얀색인 경우, 검은색인 경우
  까치에 따라 다르다.

• 꼬리를 길게 표현한다.

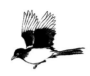 

• 부리와 눈을 그린다.
  (눈동자를 크게 그려 본다.)

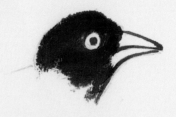

• 머리와 아랫부리에서 멱으로
  이어지는 선을 그린다.

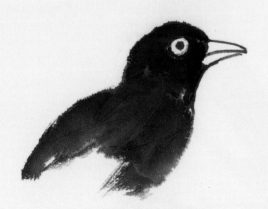

• 등과 가슴을 그린다.

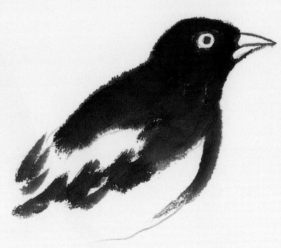

• 날개부분을 작은 획으로 표현하면 더욱 좋다.

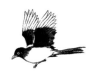 ## 오른편을 향해 앞을 보고 앉아있는 모습그리기

• 날개를 여러 작은 획으로 겹쳐지도록 표현한다.

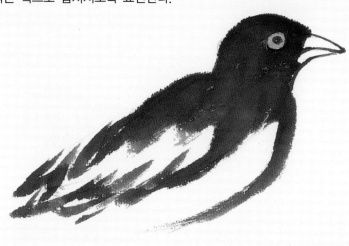

• 꽁지(꼬리)를 길게, 끝부분은 약간 펼쳐지게 그린다.
• 발은 좀 강하게, 사나운 듯이 그려도 좋다.

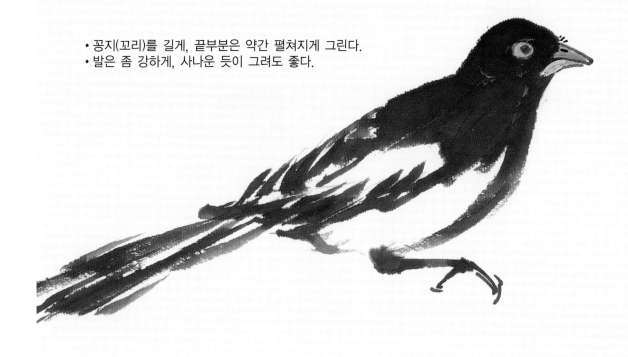

 # 왼편을 향해 앉아 바로보는 모습그리기

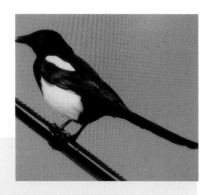

• 부리와 눈 그리기

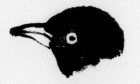

• 머리그리기

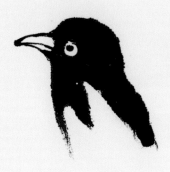

• 머리에서 등으로

• 멱에서 배로 연결된 부분을 그린다.

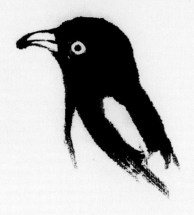

• 가슴, 배의 부분과 날개 부분을 그린다.

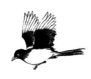 왼편을 향해 바로보는 모습

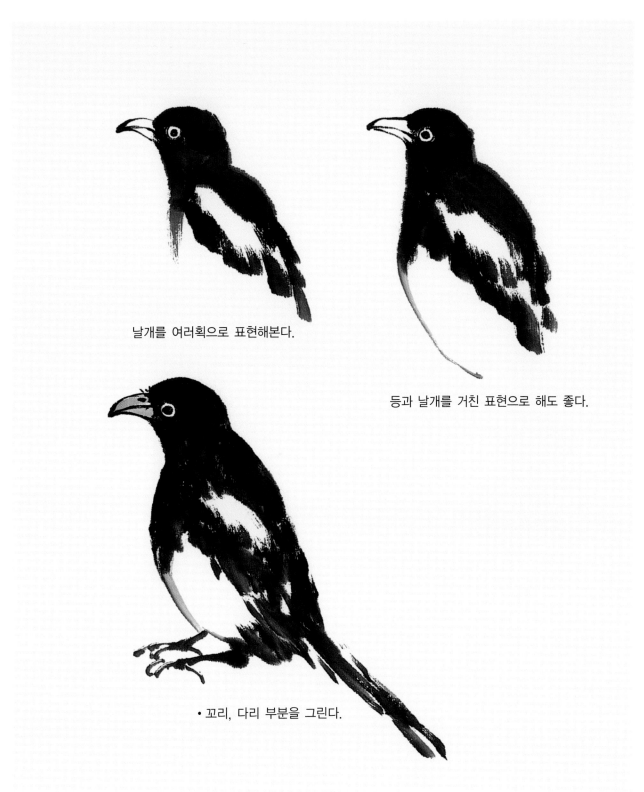

날개를 여러획으로 표현해본다.

등과 날개를 거친 표현으로 해도 좋다.

• 꼬리, 다리 부분을 그린다.

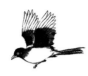 ## 왼편을 향해 앉아 뒤돌아 보는 모습그리기
(※날개표현에 주의)

• 부리와 눈을 그린다.

• 머리를 그린다.

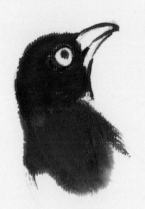

• 등에 농, 담을 넣어 그린다.

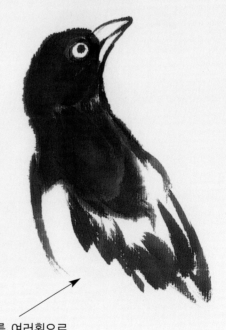

날개를 여러획으로
짧게 표현한다.

※ 까치의 등모양은 약간 금속성 광택이나는 청색, 청록색이 넓거나, 흰색이 넓은 까치 등 여러가지이므로 다양
하게 표현하면 좋다.

# 왼편을 향해 앉아 뒤돌아 보는 모습그리기

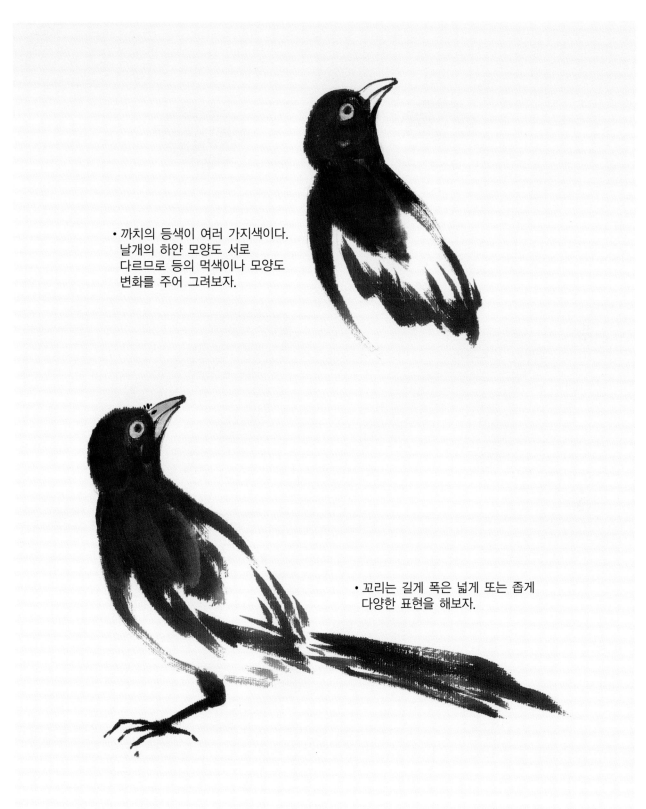

• 까치의 등색이 여러 가지색이다.
날개의 하얀 모양도 서로
다르므로 등의 먹색이나 모양도
변화를 주어 그려보자.

• 꼬리는 길게 폭은 넓게 또는 좁게
다양한 표현을 해보자.

 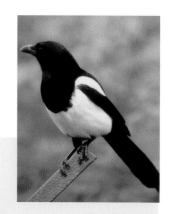

# 왼편앞을 향해 앉아 바로보는 모습

- 부리는 약간 길게 그려보자.
- 머리를 그린다.

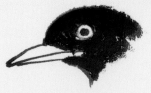

- 멱부분을 그린다.

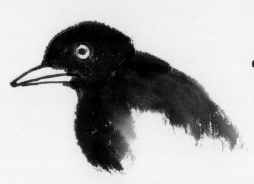

- 가슴부분, 등부분을
  농, 담을 넣어 그린다.

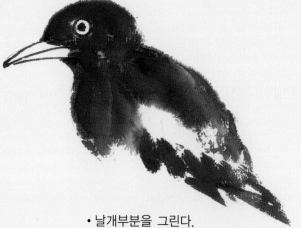

- 날개부분을 그린다.

- 날개(짧은 날개와 긴날개가 겹쳐있음)를 그린다.

※ 방향을 조금 다르게 하여 그려보자.

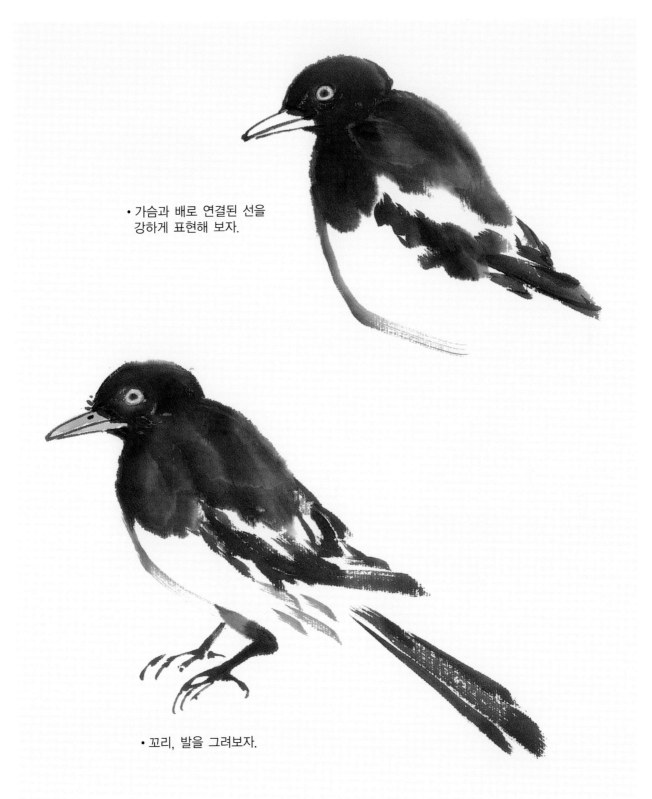

• 가슴과 배로 연결된 선을
  강하게 표현해 보자.

• 꼬리, 발을 그려보자.

• 부리와 눈을 그린다.

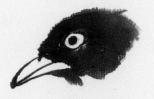

• 머리를 그린다.

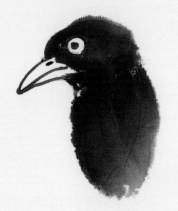

• 가슴그릴때
  농담이 잘 나타나면 좋다.

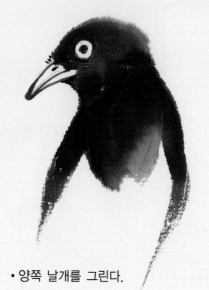

• 양쪽 날개를 그린다.

 # 앞을 향해 앉아 오른편 보는 모습

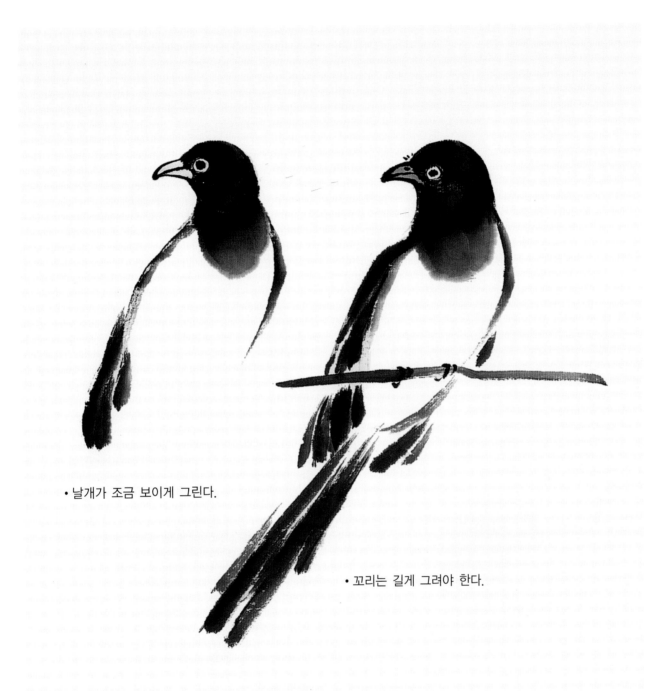

• 날개가 조금 보이게 그린다.

• 꼬리는 길게 그려야 한다.

• 부리, 눈을 그린다.

• 머리와 턱밑멱을 그린다.

• 가슴부분을 그린다.

• 오른쪽 날개를 그린다.

 **앞을 향해 비스듬히 앉아 뒤돌아보는 모습**

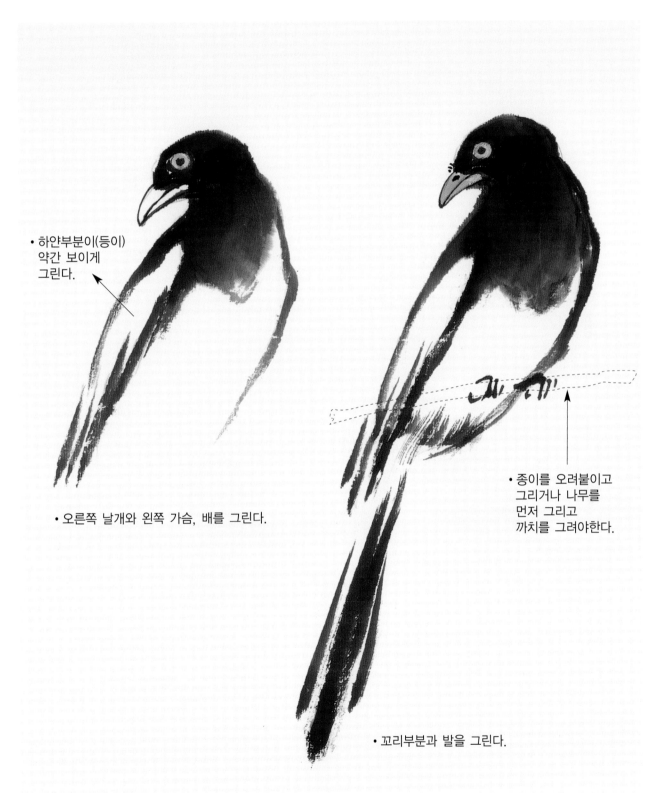

• 하얀부분이(등이)
  약간 보이게
  그린다.

• 오른쪽 날개와 왼쪽 가슴, 배를 그린다.

• 종이를 오려붙이고
  그리거나 나무를
  먼저 그리고
  까치를 그려야한다.

• 꼬리부분과 발을 그린다.

 **오른편을 향해 앉아 바로보는 모습**

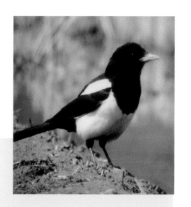

• 부리와 눈을 그린다.

• 머리를 그린다.

• 머리에서 등으로 이어지는 선을,
  멱에서 가슴으로 내려온 선을 그린다.

• 가슴부분 그리기

 오른편을 향해 우는 모습

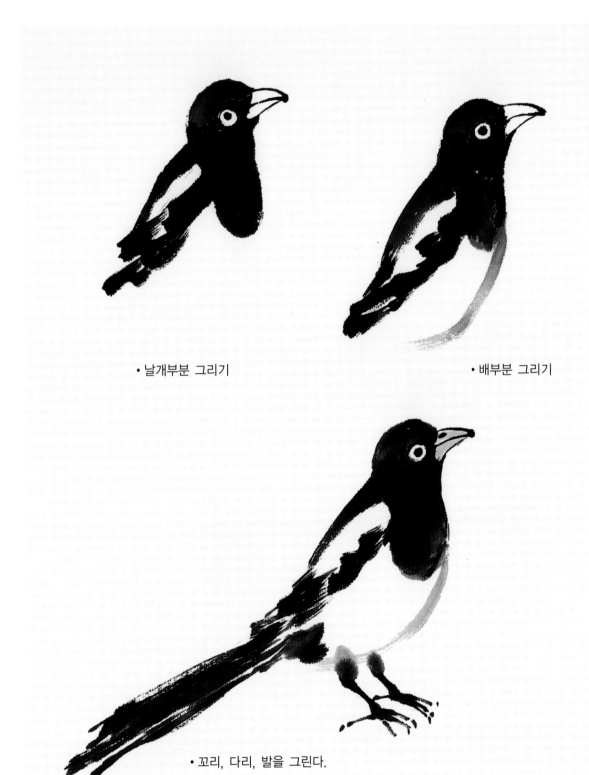

• 날개부분 그리기

• 배부분 그리기

• 꼬리, 다리, 발을 그린다.

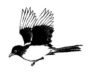 

• 입을 벌려 부리를 그리고 눈을 그린다.

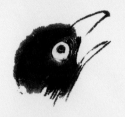

• 머리 부분을 그린다.

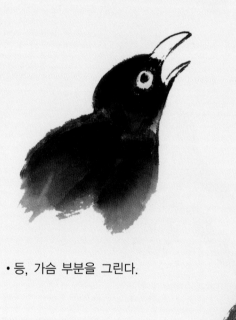

• 등, 가슴 부분을 그린다.

• 날개를 그린다.

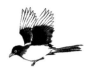

# 오른편을 향해 우는 모습

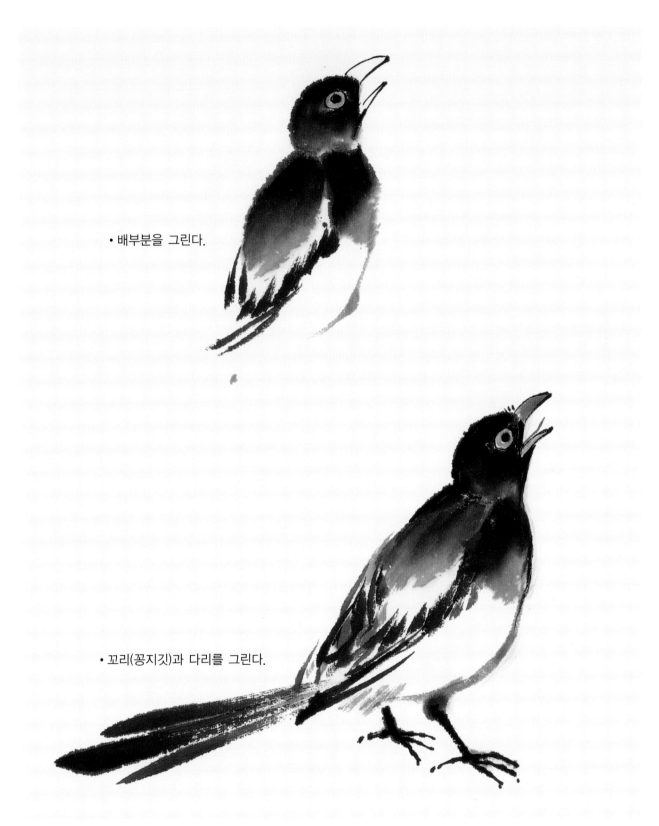

• 배부분을 그린다.

• 꼬리(꽁지깃)과 다리를 그린다.

※ 꽁지깃은 몸쪽에서 밖으로, 밖에서 몸쪽으로 다양하게 그려보자.

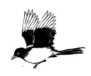 

- 입을 크게 벌려 그리고
- 눈을 그린다.

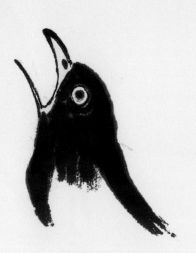

- 머리를 그린다.

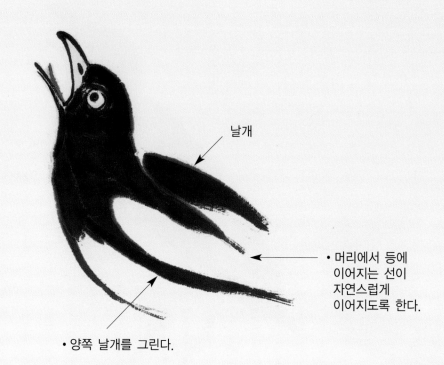

날개

- 머리에서 등에
  이어지는 선이
  자연스럽게
  이어지도록 한다.

- 양쪽 날개를 그린다.

 # 왼편을 향해 우는 모습

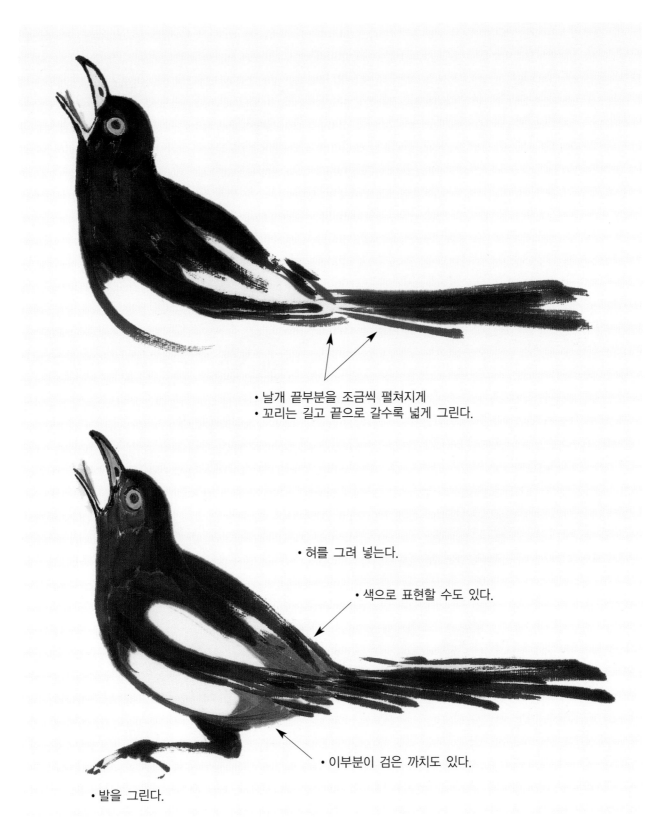

• 날개 끝부분을 조금씩 펼쳐지게
• 꼬리는 길고 끝으로 갈수록 넓게 그린다.

• 혀를 그려 넣는다.

• 색으로 표현할 수도 있다.

• 이부분이 검은 까치도 있다.

• 발을 그린다.

※ 까치의 머리에서 등까지는 금속성 광택이 나는 검정색, 푸른색, 청록색, 등의 빛이 나므로 다양하게 표현해도
   좋다. (너무 색이 강하지 않아야 한다.)

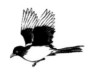 

• 입을 벌려 그리고
  눈을 그린다.

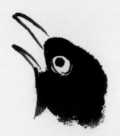

• 머리를 그린다.

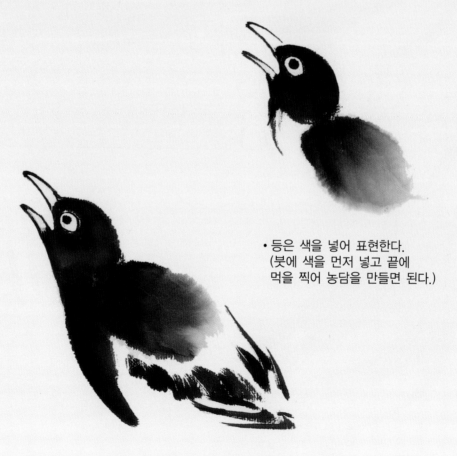

• 등은 색을 넣어 표현한다.
  (붓에 색을 먼저 넣고 끝에
  먹을 찍어 농담을 만들면 된다.)

• 날개를 짧은 획으로 그려본다.

 왼편을 향해 우는 모습

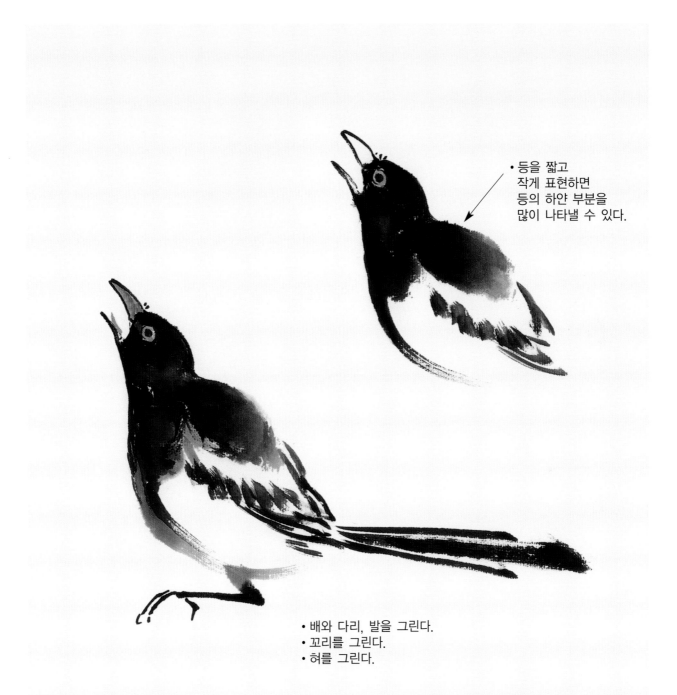

• 등을 짧고
작게 표현하면
등의 하얀 부분을
많이 나타낼 수 있다.

• 배와 다리, 발을 그린다.
• 꼬리를 그린다.
• 혀를 그린다.

# 놀래서 뒤돌아 보는 모습
(※놀랜 경우 목을 길게 빼고 살펴본다.)

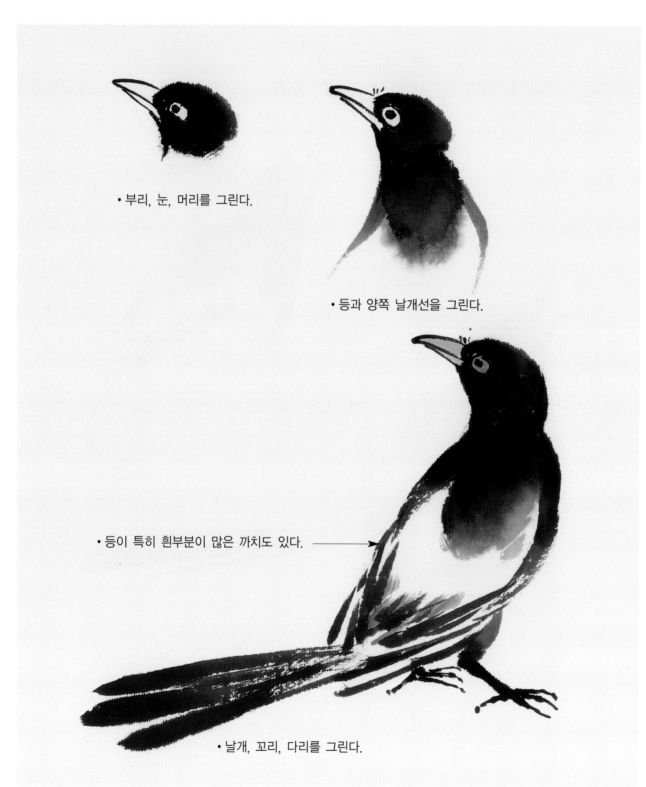

• 부리, 눈, 머리를 그린다.

• 등과 양쪽 날개선을 그린다.

• 등이 특히 흰부분이 많은 까치도 있다. ←

• 날개, 꼬리, 다리를 그린다.

등의 표현
(금속성광택이 나는 표현하기)

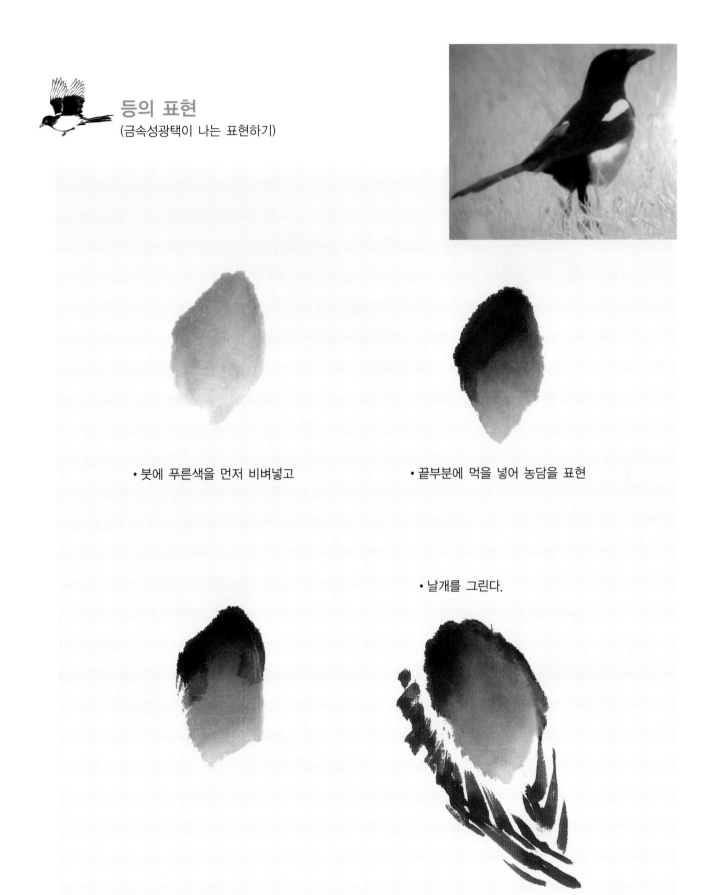

• 붓에 푸른색을 먼저 비벼넣고

• 끝부분에 먹을 넣어 농담을 표현

• 날개를 그린다.

※ 금속광택이 나는 표현을 하기위해 푸른색이나 초록색 등을 사용해보자.

• 부리, 눈, 머리를 그린다.

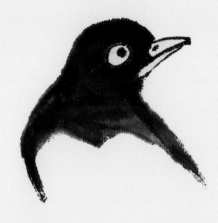

• 가슴을 ⌒⌒ 자형으로 표현한다.

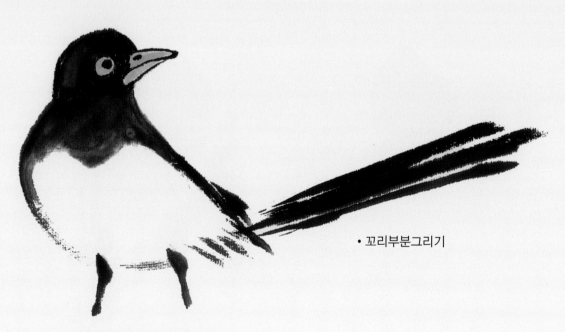

• 꼬리부분그리기

• 발은 눈속에 있어 보이지 않고
  다리만 보인다.

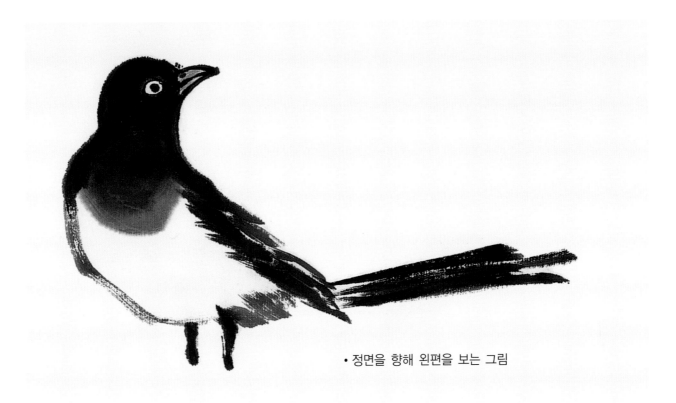

• 정면을 향해 왼편을 보는 그림

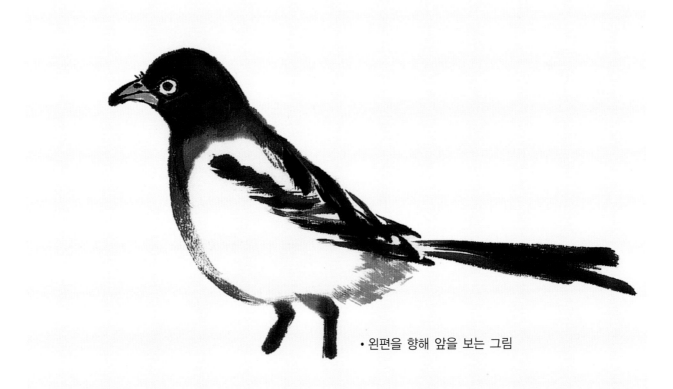

• 왼편을 향해 앞을 보는 그림

 **겨울의 까치**

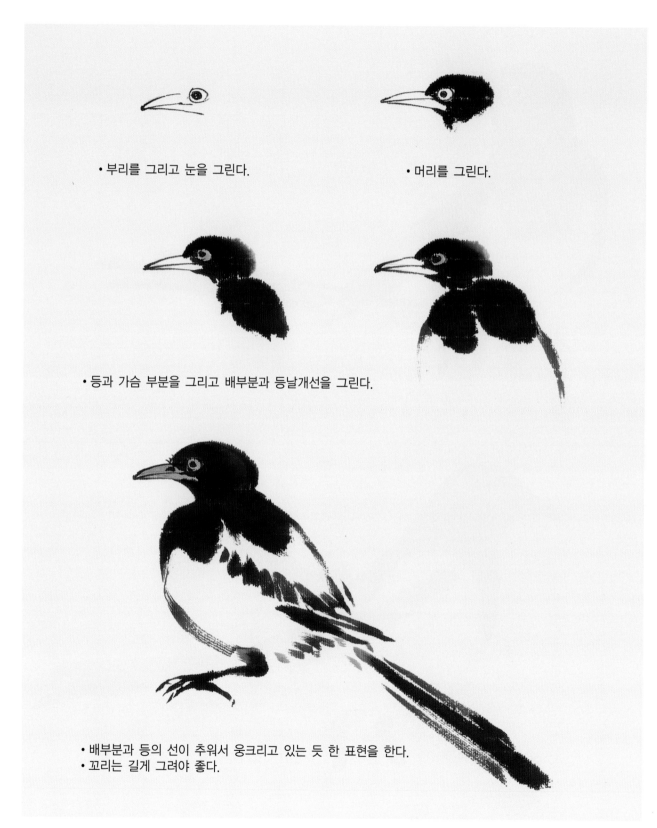

• 부리를 그리고 눈을 그린다.

• 머리를 그린다.

• 등과 가슴 부분을 그리고 배부분과 등날개선을 그린다.

• 배부분과 등의 선이 추워서 웅크리고 있는 듯 한 표현을 한다.
• 꼬리는 길게 그려야 좋다.

※ 겨울의 새들은 몸을 웅크리고 있는 모습이라서 살이 오른듯 통통해 보인다.

 모이를 찾고 있는 모습

• 부리를 땅을 향해 그린다.

• 눈, 머리를 그린다.

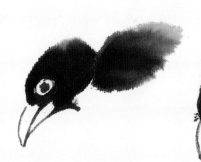

• 등이 위를 향해 그려야하며
가슴부분은 너무 밑으로 향하지 않게 그린다.

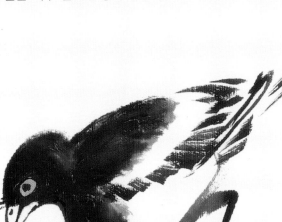

• 꼬리를 위로 치겨야 한다.
• 발의 위치가 가슴, 부리와 수평으로
그리거나 비슷해야 한다.

# 가슴, 배의 표현

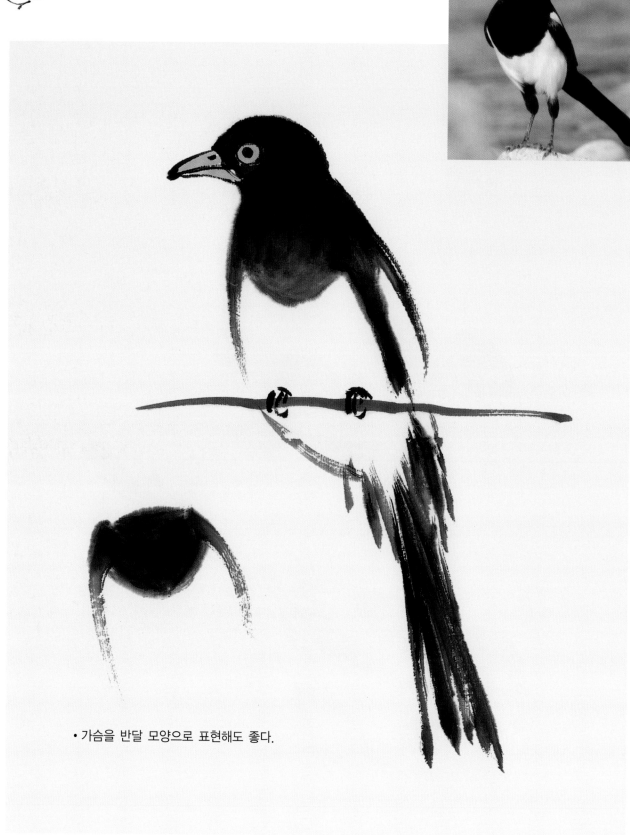

• 가슴을 반달 모양으로 표현해도 좋다.

# 등과 날개의 표현

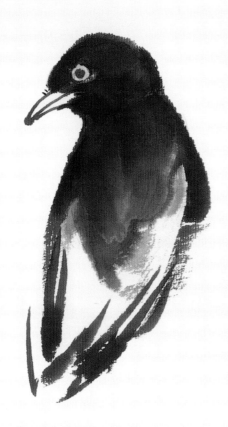

• 등을 돌려 왼편을 보는 그림

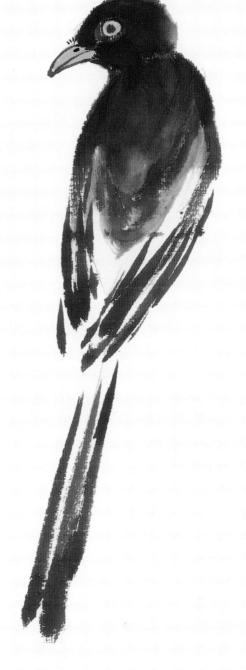

• 왼편 날개보다 오른편 날개의 각을
  좀더 강하게 표현하면 좋다.

 나는 모습을 위에서 내려다보고 그리기

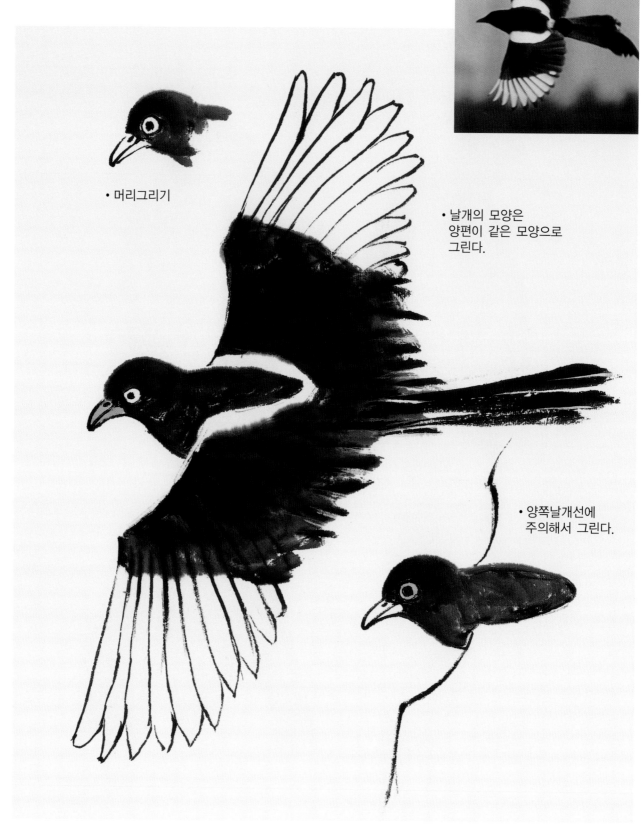

• 머리그리기

• 날개의 모양은
  양편이 같은 모양으로
  그린다.

• 양쪽날개선에
  주의해서 그린다.

 나는 모습을 옆에서 보고 그리기

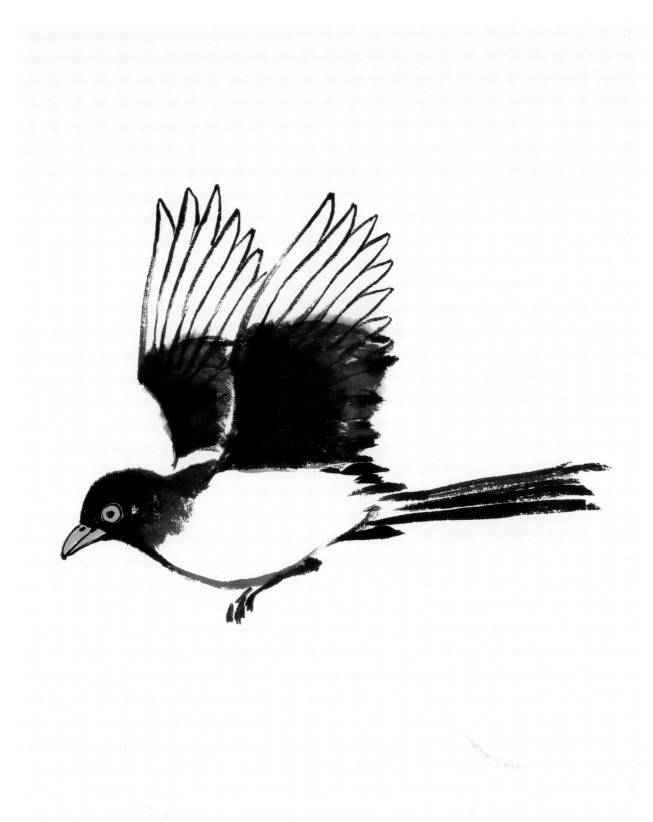

 나는 모습 그리기

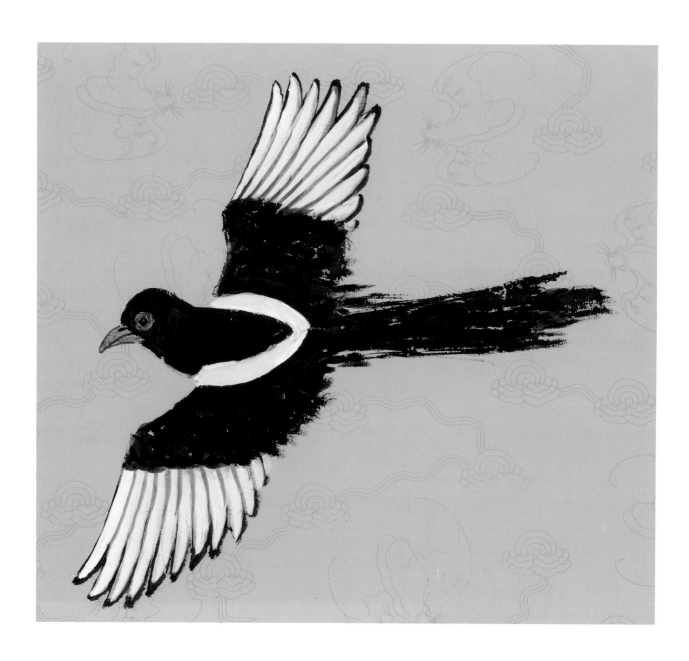

 **파랑색 까치 그리기**

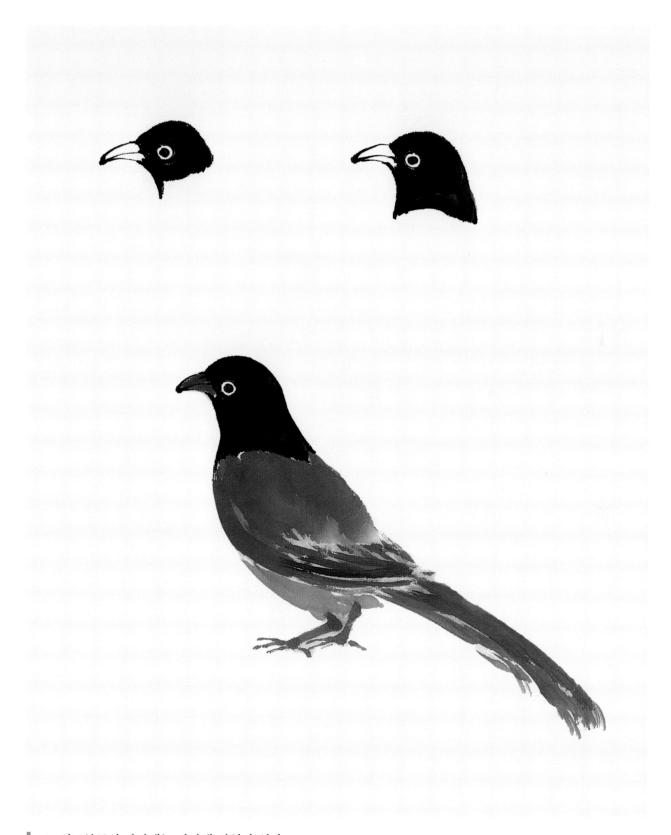

※ 적도부근의 나라에는 파랑색 까치가 있다.

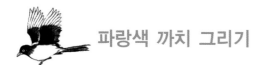 **파랑색 까치 그리기**

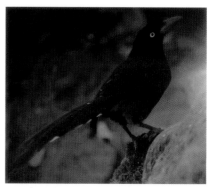

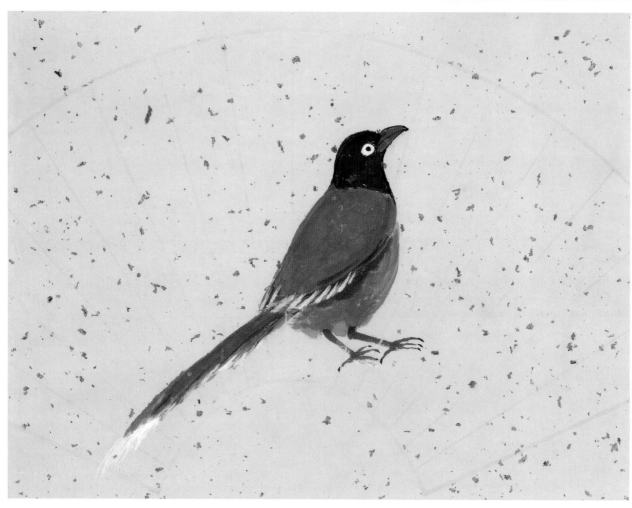

※ 날개끝부분과 꽁지깃 끝부분은 흰색인 경우가 많다.

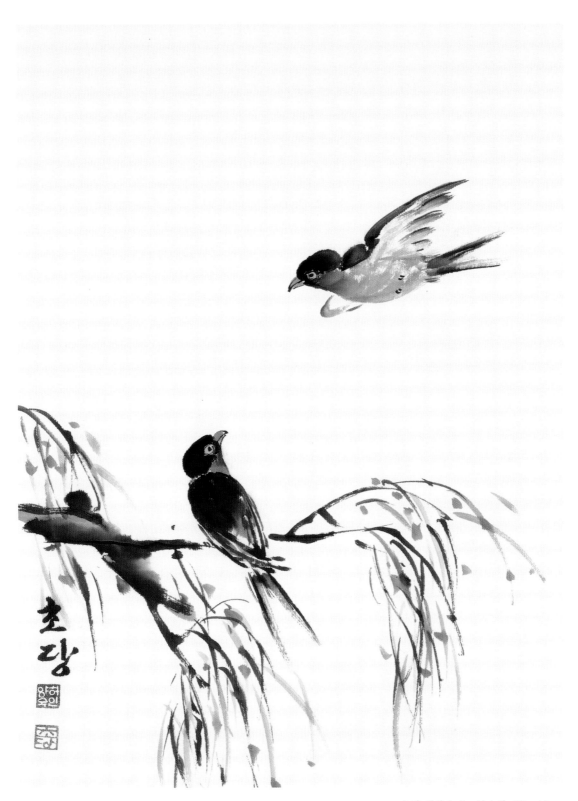

초당 허양숙 作, 봄소식, 35×46cm

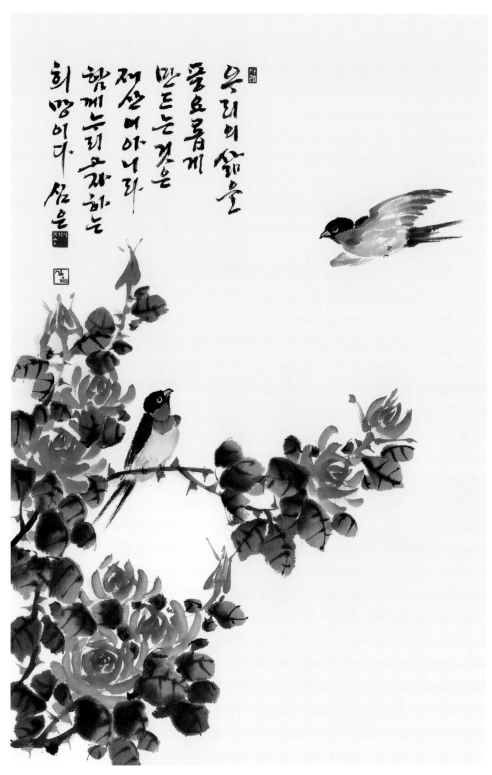

심은 이기종 作, 삶, 45×70cm

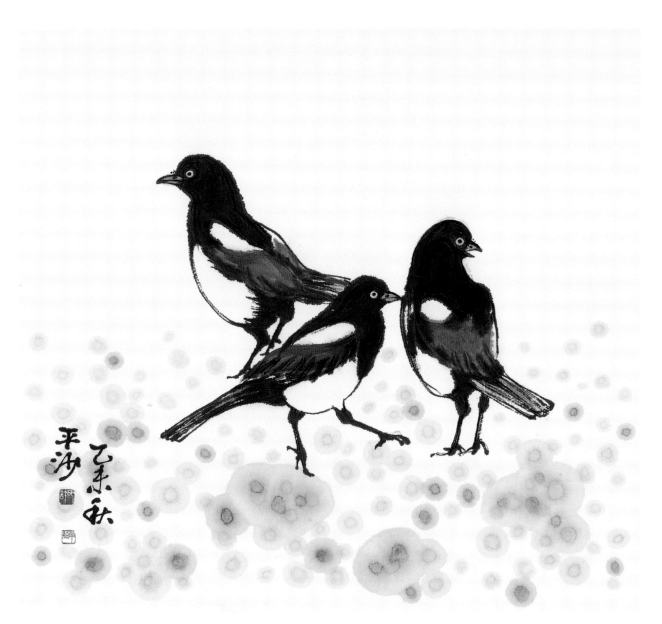

평사 허희남 作, 친구들, 49×46cm

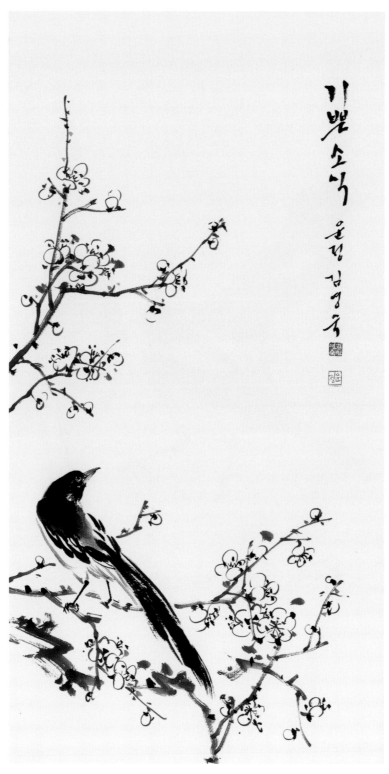

운정 김영숙 作, 기쁜소식, 35×70cm

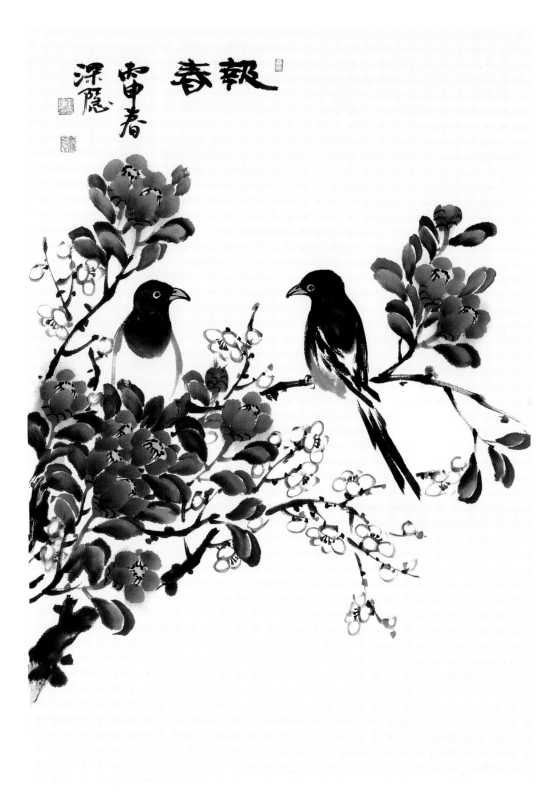

심은 이기종 作, 보춘, 45×70cm

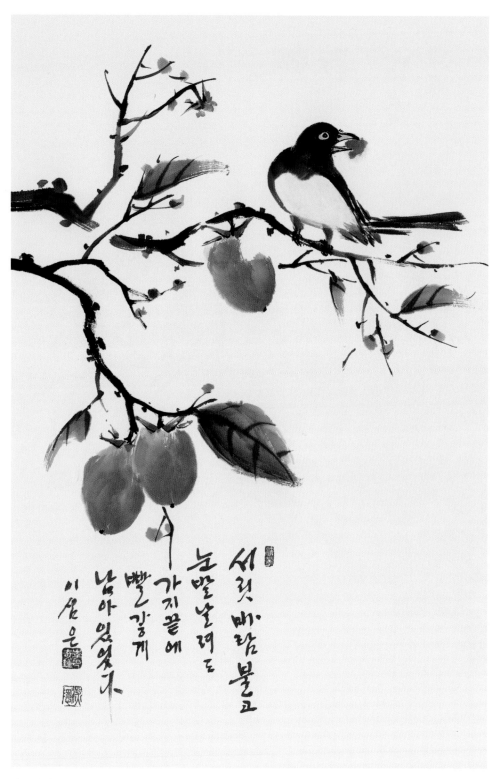

서릿 바람 불고
눈발 날려도
가지 끝에
빨갛게
남아 있었다
이심은

심은 이기종 作, 까치밥, 45×70cm

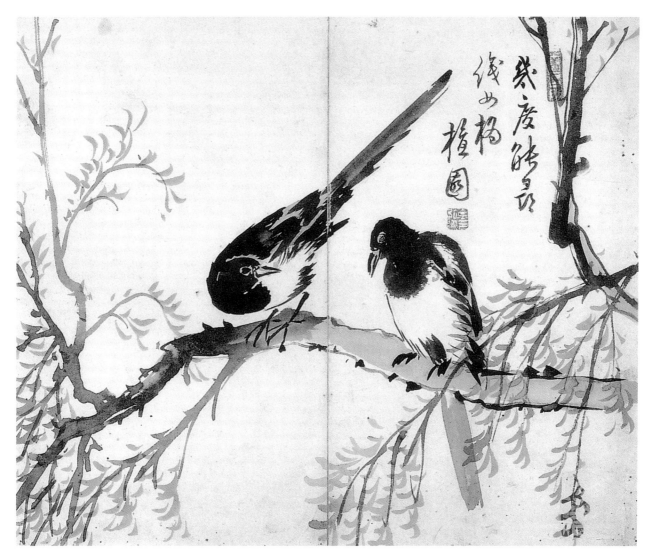

檀園 金弘道 作, 雙鵲報喜, 27.6×23.1cm

※ 단원 김홍도(檀園 金弘道)1745년 ~ 1806년?)는 조선후기의 화가이다.
　본관은 김해, 자는 사능(士能), 호는 단원(檀園)·단구(丹邱)·서호(西湖)·고면거사(高眠居士)·취화사(醉畵士)·첩취옹(輒
醉翁)이다. 경기도 안산시 단원구는 그의 호 단원을 따온 이름이다. 정조 시대 때 문예부흥기의 대표적인 화가로 여겨진다.
고사인물화 및 신선도, 화조화, 불화, 어명·고관의 명, 서민들의 일상생활을 그린 풍속화가로 우리에게 주목받고 있다.

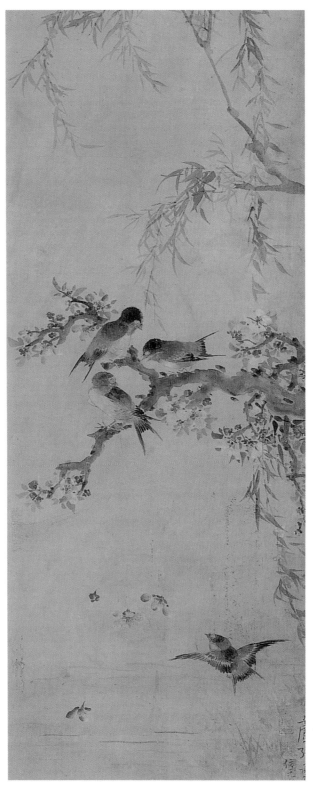

吾園 張承業 作, 群燕弄春, 31.0×74.9cm

※ 오원 장승업(吾園張承業)1843～1897년. 조선말기의 화가.
　본관은 대원(大元), 자는 경유(景猷), 호는 오원(吾園), 취명거사(醉暝居士) 또는 문수산인(文峀山人)이다. 그는 산수화, 도석·
　고사인물화(道釋·故事人物畵), 화조영모화(花鳥翎毛畵), 기명절지도(器皿折枝圖), 사군자(四君子) 등 여러 분야의 소재를 폭
　넓게 다루었다. 40대 이후 그림이 원숙한 경지에 도달하여 대화가의 명성을 얻었다.
　대표작으로 「방황학산초추강도(仿黃鶴山樵秋江圖」(1879년), 「삼인문년도(三人問年圖)」, 「산수도」, 「귀거래도 歸去來
　圖」, 「기명절지도」, 『홍백매십곡병(紅白梅十曲屛)』, 「호취도(豪鷲圖)」, 「고사세동도(高士洗桐圖)」 등이 있다.

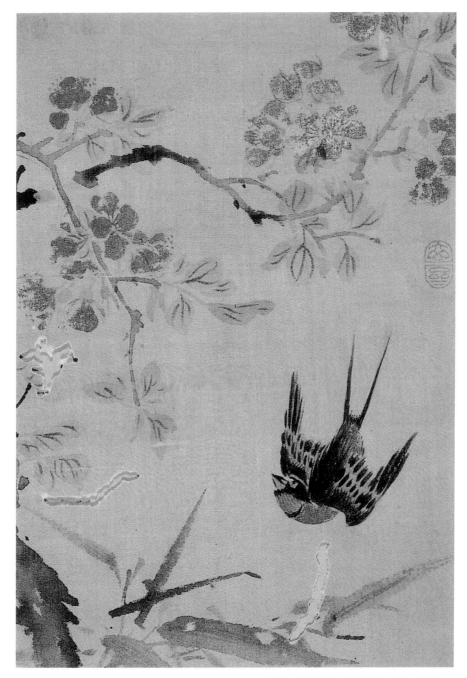

현재, 심사정 作, 燕飛聞杳, 15×21.8cm

※ 현재 심사정(玄齋 沈師正)1707-1769년
　김홍도와 함께 조선후기의 대표적인 화가
　1748년 영조24년에 왕의 어진을 그리는 모사중수도감 模寫重修都監의 監童
　산수화, 인물화, 화조화 등 여러 방면을 두루 섭렵하였다.
　대표작으로 〈강상박야도(江上夜泊圖)〉〈파교심매도 灞橋尋梅圖〉〈맹호도(猛虎圖)〉〈화수초충도(花樹草蟲圖)〉〈추포도(秋圃圖)〉
　〈화항관어도(花港觀漁圖)〉〈계산고거도(溪山高居圖)〉〈운룡도(雲龍圖)〉〈촉잔도(蜀棧圖)〉〈전가악사도(田家樂土圖)〉〈하경산수
　도(夏景山水圖)〉〈시문월색도(柴門月色圖)〉 등

# ■ 참고작품

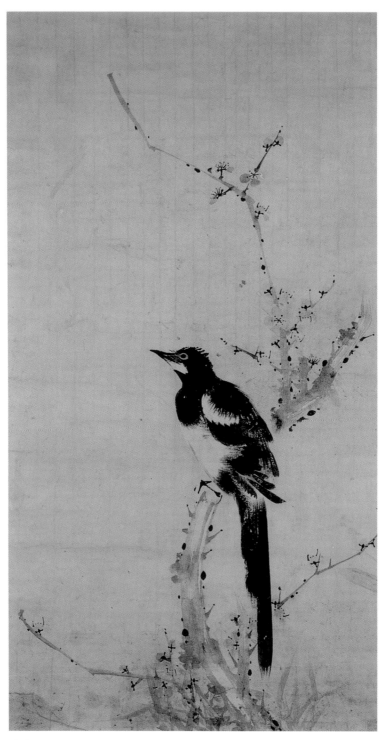

창강 趙涑 作, 古梅瑞鵲, 55.5×100.0cm

※ 창강 조속(滄江 趙涑)1595~1668년
　본관은 풍양. 자는 희온(希溫), 호는 창강(滄江)·창추(滄醜)·취추(醉醜)·취옹(醉翁). 아버지는 병조참판 수륜(守倫)이다.
　시·서·화에 모두 뛰어나 삼절로 일컬어졌으며, 그림에서는 묵매·영모·산수에 능했는데 특히 금강산과 오대산을 비롯한 명승을
　두루 다니며 사생했다고 전한다. 현존하는 유작들 중에는 〈금궤도 金櫃圖〉〈호촌연의도 湖村煙疑圖〉〈노수서작도 老樹棲鵲圖〉
　〈매작도 梅鵲圖〉 등이 있다. 이조참판에 추증되었다.

## 제비와 까치에 관한 관용구와 속담

● 강남 갔던 제비가 빨리 돌아오면 풍년 든다
  – 해동이 빨리된 것을 의미하므로, 일조(日照)가 길어져서 풍년이 든다는 뜻

● 강남 갔던 제비도 돌아오면 반갑다
  – 날짐승도 오랜만에 다시 만나면 반갑듯, 인정은 변하지 않는다는 뜻

● 곡식에 제비다
  – 제비는 아무리 굶주려도 곡식을 먹지 않듯이, 청백한 사람은 재물을 탐내지 않는다는 뜻

● 물 찬 제비같고 돋아 오르는 반달같다
  – 물 찬 제비마냥 날씬하고 솟아오르는 반달처럼 탐스러운 여자라는 뜻

● 물 찬 제비다
  – 깨끗하고 날씬하다는 뜻

● 백로가 지나면 제비는 강남으로 간다
  – 백로(9월 7일경)가 지난 날씨가 선선하게 되면 제비는 따듯한 강남으로 간다는 뜻

● 봄이 되면 제비도 돌아온다
  – 날씨가 따뜻하게 되면 강남에서 제비가 돌아온다는 뜻

● 봄 제비는 옛집으로 돌아온다
  – 제비가 옛집을 찾아가듯이 타향에 갔던 사람이 고향으로 간다는 뜻

● 석양에 물 찬 제비다
  – 석양에는 모든것이 아름답게 보인다는 뜻

● 제비가 땅을 스치며 낮게 날면 비가 온다
  – 습도가 높아지면 곤충들은 몸이 젖지 않도록 은신처를 찾아 이동하는데 제비도 먹이를 찾아 낮게
    날므로 비가 올것을 예측할 수 있다는 뜻

● 제비가 목욕을 하면 비가 온다
  – 곤충들이 낮게 날아 제비도 이것을 잡기 위해 낮게 날때 수면에 닿을 정도로 나는 것은 비가 올
    징조라는 뜻

● 제비가 물을 차면 비가 온다.

● 제비가 오면 기러기는 가고, 기러기가 오면 제비는 간다
  – 제비와 기러기는 계절이 서로 다른 철새라 함께 살 수 없다는 뜻

● 제비가 작아도 강남(江南)가고 참새는 작아도 알을 낳는다.
  – 체격은 작아도 할 일은 다 한다는 뜻

- 제비가 집안에서 죽으면 망한다.
  - 제비를 잘 보호하라는 뜻
- 제비가 집을 거칠게 지으면 그 해 바람이 많다
  - 제비가 바람에 잘 견딜수 있도록 집을 거칠게 짓는다는 것은 바람이 많을 징조라는 뜻
- 제비가 집을 지으면 길하다
  - 집안에 제비가 집을 짓는것은 길조라는 뜻
- 제비가 처마 안쪽을 향하여 집을 지으면 흉년 든다
  - 제비집은 처마안에서 밖을 향하야 짓는 것인데, 반대로 안을 향하여 짓는 것은 그해 폭풍우를 예방하기 위한 것이므로 풍수해로 흉년이 든다는 뜻
- 제비는 기러기의 마음을 모른다
  - 제비와 기러기는 만날 수가 없으므로 서로의 마음을 모르듯이 사람도 접촉을 하지 않으면 마음을 모른다는 뜻
- 제비는 봄을 낳지 못한다
  - 작은 짐승이 큰 짐승으로 될 수 없듯이, 욕심으로 일이 이루어지지 않는다는 뜻
- 제비를 먼저 보면 기쁜 일이 생긴다
  - 봄이 되어 제비를 남보다 먼저 보면 기쁜 일이 생긴다는 뜻
- 제비와 기러기의 탄식이다
  - 서로 만나야 할 사람이 만나지 못해서 탄식한다는 뜻
- 제비 집마냥 붙여 지은 집이라도 제 집이 좋다
  - 아무리 나쁜 집이라도 제 집에 살아야 만만하다는 뜻
- 제비집에서 제비가 떨어지면 장마진다
  - 제비가 제 집에서 떨어지면 장마가 질 징조라는 뜻
- 제비집이 허술하면 큰 바람이 없다
  - 기후에 민감한 제비가 집을 허술하게 짓는 것은 태풍이 없을 징조라는 뜻
- 큰 집을 지으면 제비와 참새가 좋아한다
  - 큰 집을 짓게 되면 제비와 참새도 제 집이 생기므로 즐거워하듯이, 이해가 같으면 함께 즐거워하게 된다는 뜻
- 화재가 나면 제비집과 참새집도 탄다
  - 집이 타면 집안에 있던 제비집과 참새집도 함께 타듯이 국가가 망하면 국민들도 편하지 못하게 된다는 뜻
- 흥부집 제비만도 못하다
  - 흥부집 제비는 은덕을 갚았는데, 하물며 사람이 남의 은덕을 갚지 않으면 짐승만도 못하다는 뜻

● 제비와 기러기가 서로 엇갈려 날아온다
  – 좀처럼 만나기가 어렵다는 뜻

● 제비를 죽이면 학질을 앓는다
  – 익조(益鳥)인 제비를 죽이지 말고 잘 보호해 주라는 뜻

● 강남 갔던 제비가 빨리 돌아오면 풍년 든다
  – 해동이 빨리된 것을 의미하므로, 일조(日照)가 길어져서 풍년이 든다는 뜻

● 제비를 잡으니깐 꽁지를 달라 한다.
  – 남이 힘들게 얻을 것 중에서 소중한 것을 염치없이 달라는 경우.

● 제비도 낯짝이 있고 빈대도 콧잔등이 있는 법.
  – 사람이 무슨일을 하든 체면과 얼굴이 있지 어떻게 그런 행동을 할 수 있느냐 라는 속담.

● 제비 한 마리가 왔다고 여름을 몰고 오지는 않는다.
  – 속단은 금물.

● 제비가 기러기 뜻을 모른다.
  – 평범한 사람은 속이 깊은 사람의 뜻을 짐작할 수 없다.

● 제비가 집을 안으로 들여 지으면 장마가 크게 진다.
  – 제비가 집을 처마 밑 안으로 깊이 들여 짓는 것은 큰비로부터 둥지를 보호하고 동족보존을 하기 위함이니 그 해 큰비가 올 것을 예견할 수 있다는 뜻.

● 제비가 많이 날면 비 온다
  – 제비가 오면 활동이 활발해지는 벌레가 있는데 그 벌레를 잡기 위해 날아다니므로 이럴 때는 비가 오기가 쉽다는 뜻.

● 제비가 사람을 어르면 비가 온다
  – 제비가 땅을 차고 사람 옆을 스치면 비가 온다.

● 칠석날 까치 대가리 같다
  – 칠석날 까치의 머리가 벗겨진 것과 같이 머리털이 빠져 성긴 모양을 일컫는 속담

● 까막 까치도 제 집이 있는 데.
  – 모든 만물이 다 잠들 집은 있다는 뜻.

● 까치 뱃바닥 같다.
  – 까치 뱃바닥은 굉장히 하얗다. 검은 몸에 희므로 너무 풍을 치고 헛소리를 잘하는 사람을 가리키는 말. 실속은 없으면서 흰소리만 하는것을 조롱하는 말.

(다음사전 참조)

초보자를 위한 이기종의
# 화조화 길잡이
## XII. 제비, 까치

2019年 6月 25日 재판 발행

저　자　심은 이 기 종
　　　　경기도 수원시 권선구 세권로 304번길 44, 304호(삼성프라자 3층) 심은화실
　　　　031-225-4261 / 010-6337-2033

발행처　(주)도서출판 서예문인화
등록번호　제300-2001-138
주　소　(우)03169 서울시 종로구 사직로10길 17(내자동 인왕빌딩)
전　화　02-732-7091~3 (주문 문의)
F A X　02-725-5153
홈페이지　www.makebook.net

ⓒ Lee Ki-Jong, 2016

I S B N　978-89-8145-990-1

값　10,000원